산수화 기법

평심당 **구 태 희**

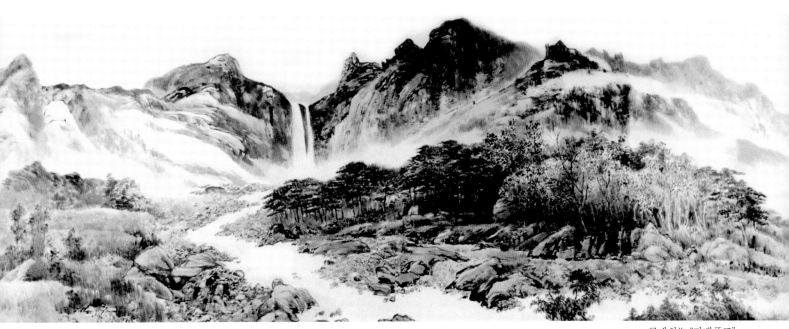

구태희作 "장백폭포"

㈜이화문화출판사

산수화를 시작하며

우리 인간은 자연을 사랑합니다.
동양인은 천지인을 중요한 삶의 기준으로 자연에 대한 무한한 숭배심으로 산과 강 뿐 아니라 나무, 구름, 안개… 이 모든 것에 만물의 창조신인 하늘을 숭배하며 자연 속에서 정신적 기운이나 영적인 모든 것을 찾으며 항상 몸과 마음을 닦으며 감상하며 살아왔습니다.

자연에 가까워지고 싶은 마음으로 그림으로 표현하며 느끼고 살아왔습니다. 산과 강과 들이 많이 들어 가면서 산수화란 이름으로, 먹과 붓으로 우리 전통의 화선지에 표현해 왔습니다.
조선시대 김홍도님의 산수화는 우리들을 놀라게 합니다. 일제 강점기나 6.25를 지나면서 너무 어려워졌지만 우리 선조 동양화가님들의 끊임없는 노력으로 오늘까지 대를 이어오고 있습니다.
우리는 이 선배님들의 뒤를 이어 온고지신의 정신을 살려 옛것을 뿌리로 미래를 만들어 갑시다.
먹과 붓이기에 필력과 농담, 전체 구상 등 기본적인 기법속에 살아 숨쉬는 산수화를 만들기 위해 꾸준한 노력으로 계속 발전시켜 나가길 기대해 봅니다.
젊은 시대는 먹이란 어둡고 침침한 그림이 나오리라 생각해서 가까이 하고 싶어하지 않지만 세월이 흐를수록 그 깊이에 더욱 빠져 드는 것은 그 무한한 정신적 깊이에 매료되는 것이겠죠.
보탬이 되었으면 하고 사진을 많이 실었고 스케치 그림도 넣어 보았습니다.
열심히 노력해서 훌륭하고 아름다운, 멋있고 맛있는 인생이 이루어지길 빕니다.
한국인의 얼을 산수화에 실컷 담아 봅시다.

2018. 11
평심당 **구 태 희**

목 차

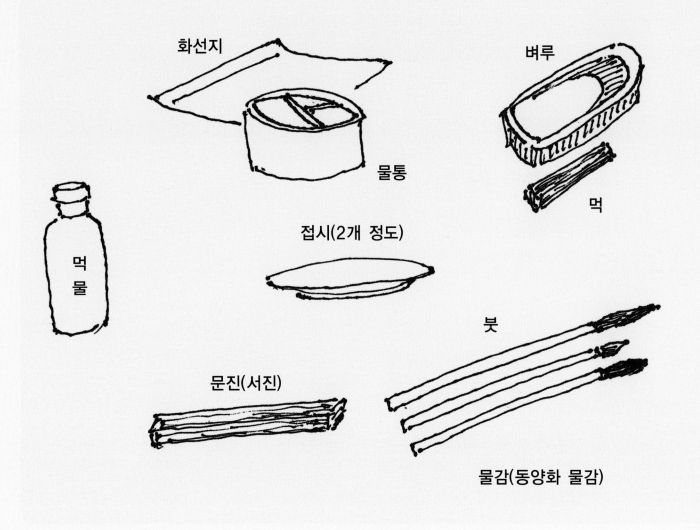

화선지

벼루

물통

먹

접시(2개 정도)

먹물

붓

문진(서진)

물감(동양화 물감)

1. 수묵화 재료

1) 벼루

2) 먹이나 먹물

3) 붓-산수화 붓

4) 화선지

5) 물통

6) 문진

7) 접시

8) 화판

9) 화판을 놓기 위한(나무로 된 것이나 알루미늄으로 만든 것)

■ 캔버스 모양

화판

뒤에서 본 모습

앞에서 본 모습

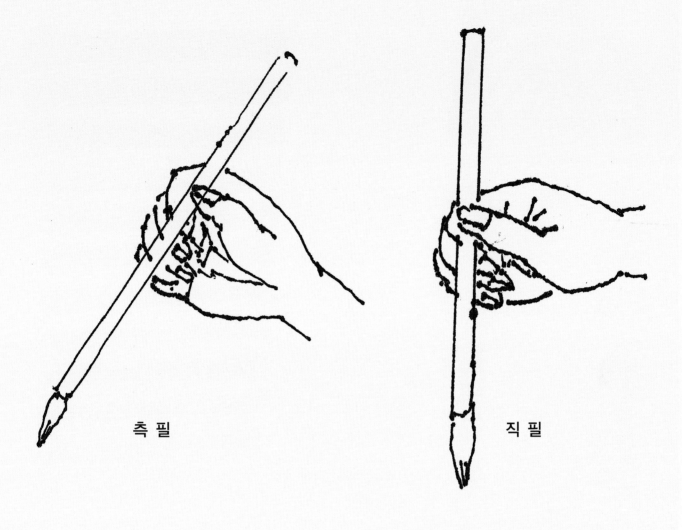

측 필 직 필

2. 수묵화의 기본자세

1) 깨끗이 씻은 붓을 위에서 물기를 꼭 짜고 붓 아래로 내려 오면서 슬며시 짜면 붓의 아래는 물기를 머금는다.

2) 붓 끝에 갈아 놓은 먹을 조금만 묻힌다.(생먹을 피하기 위해 찍은 먹을 쟁반에 한 번 찍어준다.)

3) 선 긋기 연습에 들어간다.

 • 세로선, 가로선, 네모, 원형 등 여러가지

 • 농담(농묵, 중묵, 담묵)

 • 선(살아 있는 선을 그리기 위해 가다 쉬다 연습을 반복한다.)

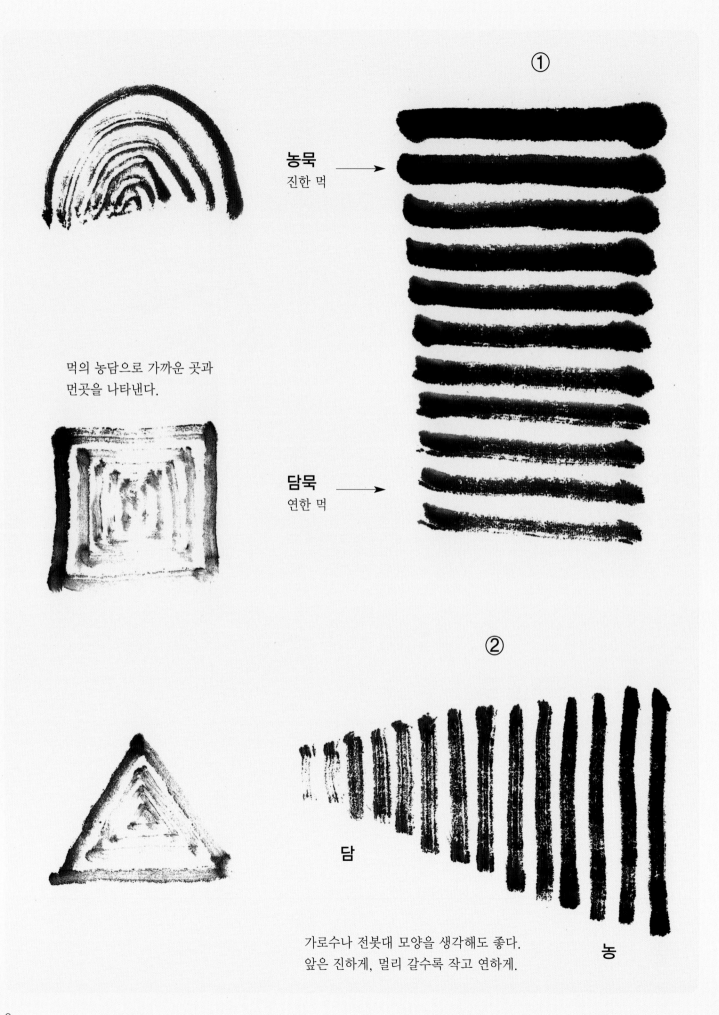

①

농묵
진한 먹

먹의 농담으로 가까운 곳과
먼곳을 나타낸다.

담묵
연한 먹

②

담

농

가로수나 전봇대 모양을 생각해도 좋다.
앞은 진하게, 멀리 갈수록 작고 연하게.

선긋기 연습

원활한 붓의 움직임을 위해
부지런히 붓을 움직여 본다.

필선의 강약이 어우러져
살아있는 그림을 그리는
것이 좋다.

3. 나무 연습

1) 나무 기둥, 가지 그리기

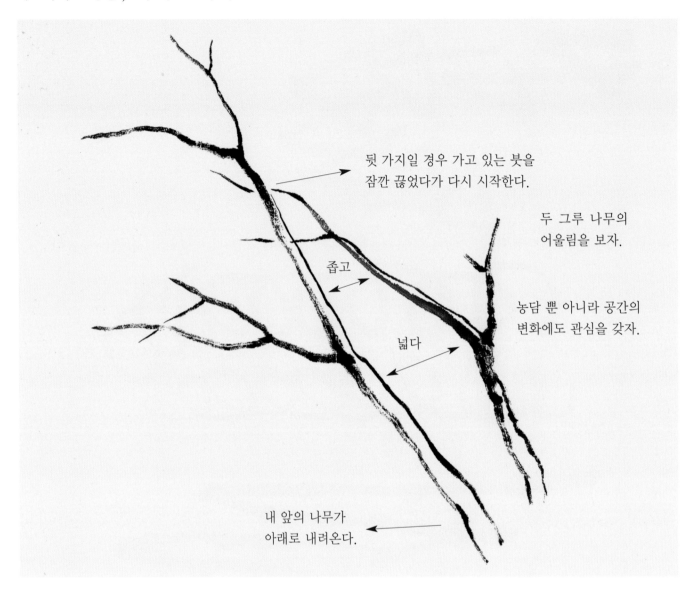

뒷 가지일 경우 가고 있는 붓을 잠깐 끊었다가 다시 시작한다.

두 그루 나무의 어울림을 보자.

좁고

농담 뿐 아니라 공간의 변화에도 관심을 갖자.

넓다

내 앞의 나무가 아래로 내려온다.

뒷 가지가 앞가지를 지날때는 붓을 잠깐 끊었다가 다시 시작한다.

■ 두 수목의 배합법

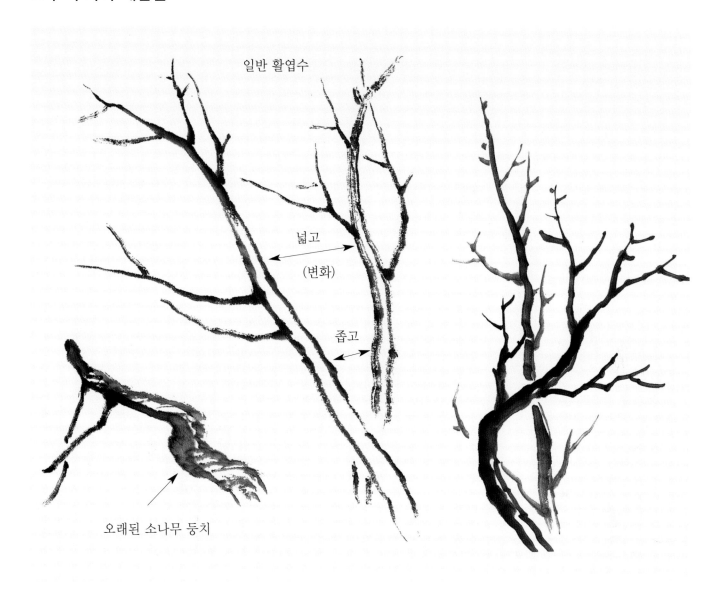

일반 활엽수

넓고

(변화)

좁고

오래된 소나무 둥치

두 그루의 나무를 그릴때는 앞의 뿌리는 길게 내리고 뒷 나무는 짧다.
앞의 것은 진하고 뒤의 것은 연하다.

두그루 세그루의 어울림

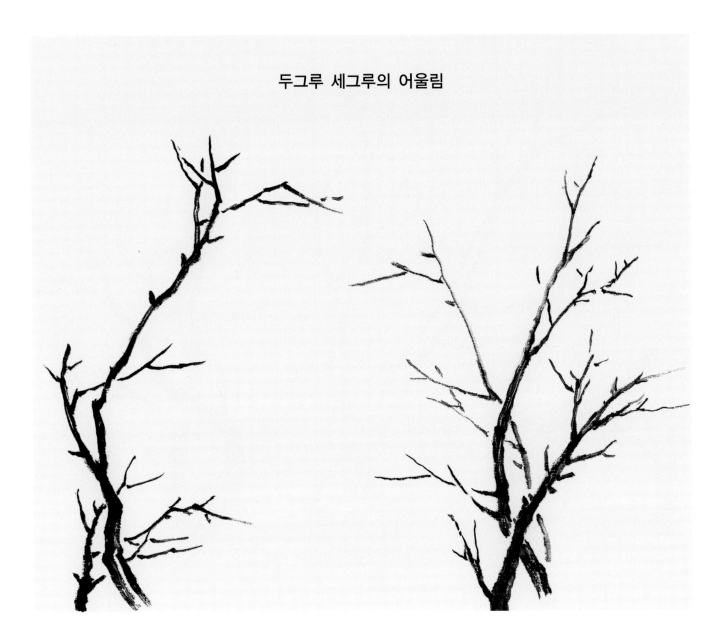

■세개의 수목 구성법

세그루의 어울림

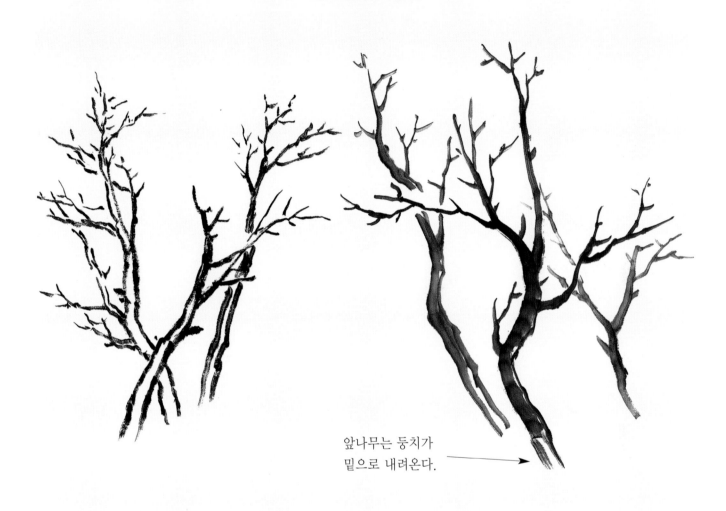

앞나무는 둥치가
밑으로 내려온다.

공간의 어울림을 생각하면서

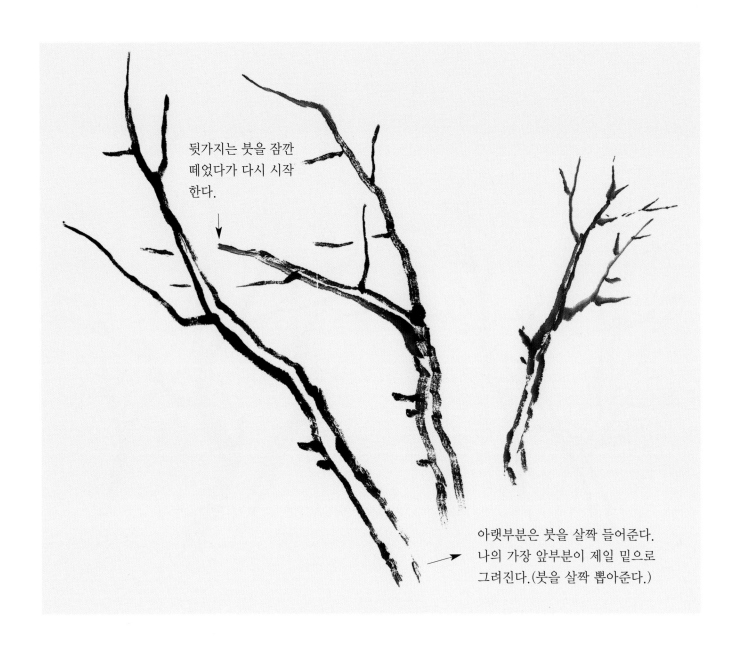

뒷가지는 붓을 잠깐
떼었다가 다시 시작
한다.

아랫부분은 붓을 살짝 들어준다.
나의 가장 앞부분이 제일 밑으로
그려진다. (붓을 살짝 뽑아준다.)

나무 기둥에 태점을 찍어 그림 분위기를 살린다. 태점은 길게도 짧게도 둥글게도 뾰족하게도 나타낼
수 잇고 될 수 있는 한 돌출된 부분에 찍어준다.

■ 고목(오래된 나무)

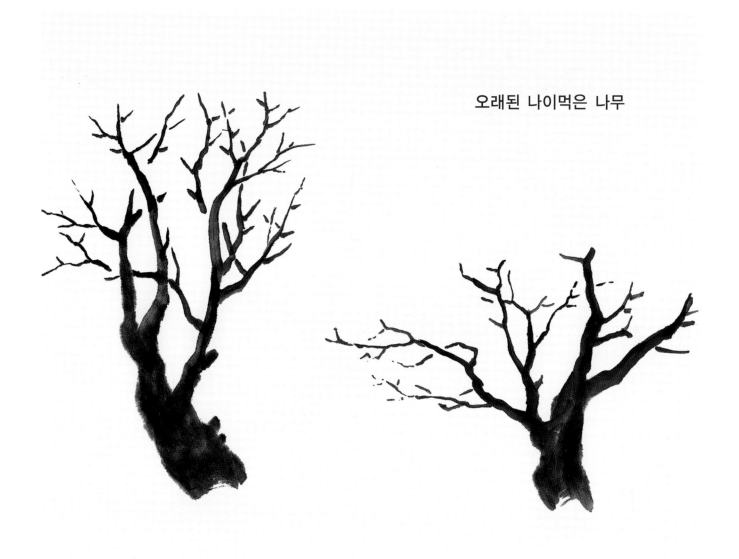

오래된 나이먹은 나무

■바위 틈에 선 고목

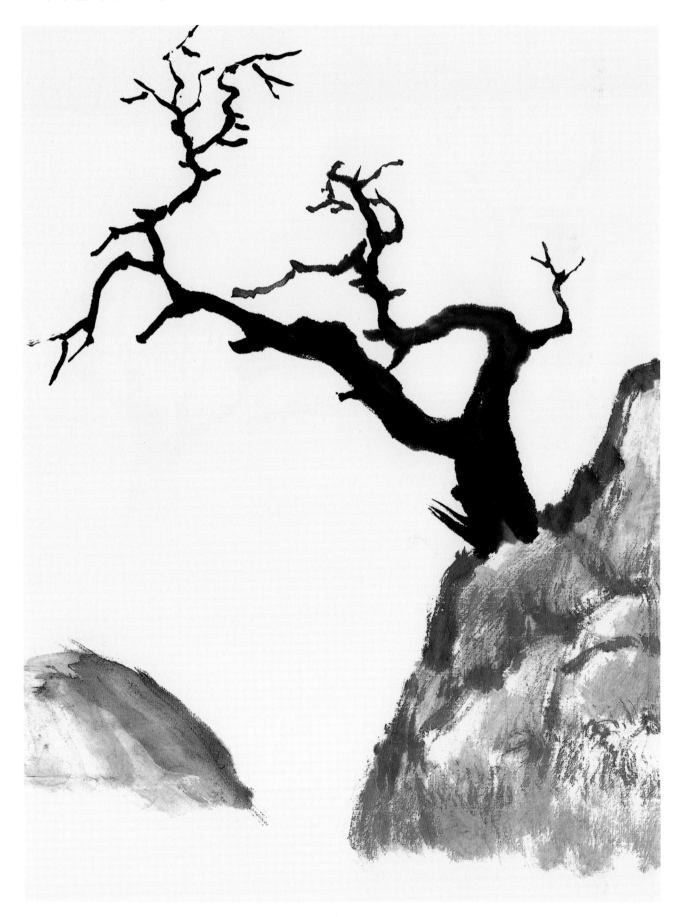

2) 나뭇잎의 표현

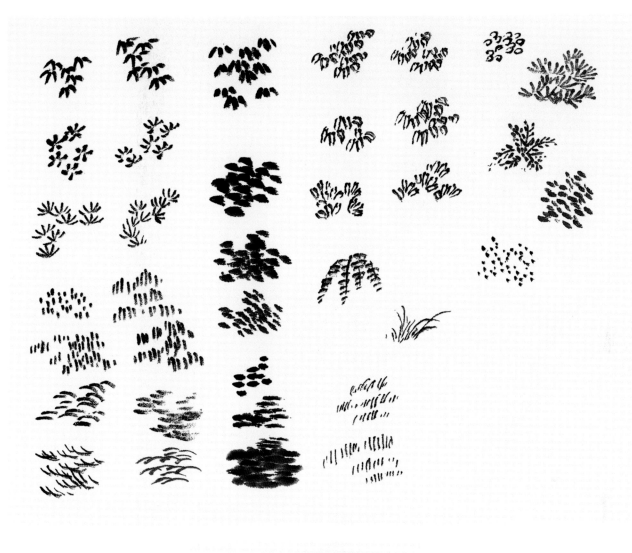

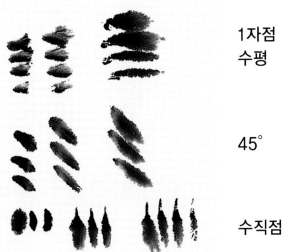

1자점
수평

45°

수직점

여러가지 묘법이 있지만 얼마든지 응용이 가능하다.

3) 나무가지에 나뭇잎 달아보기

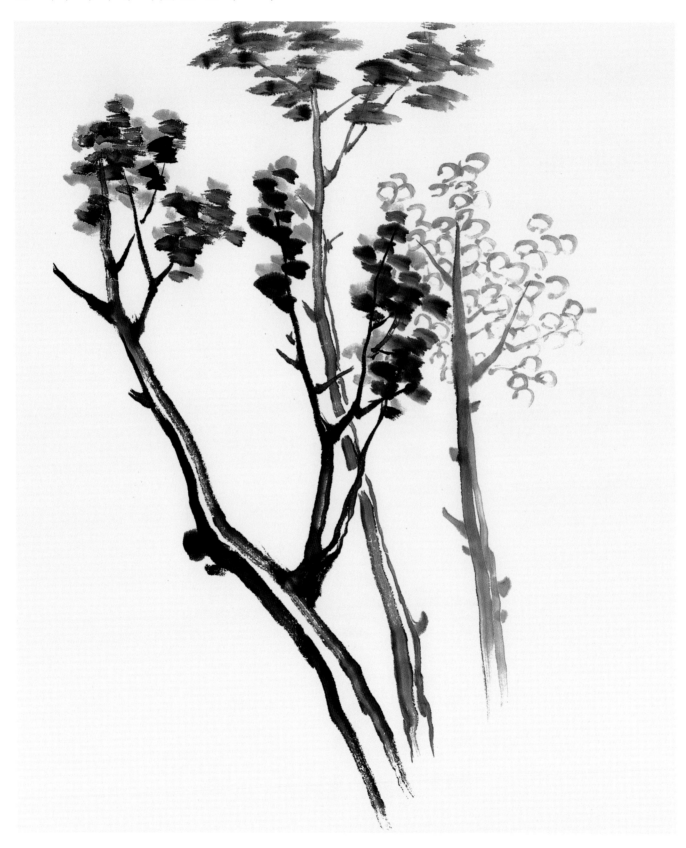

공부한 나뭇가지에 잎을 달아보자.

■다섯그루의 어우러짐

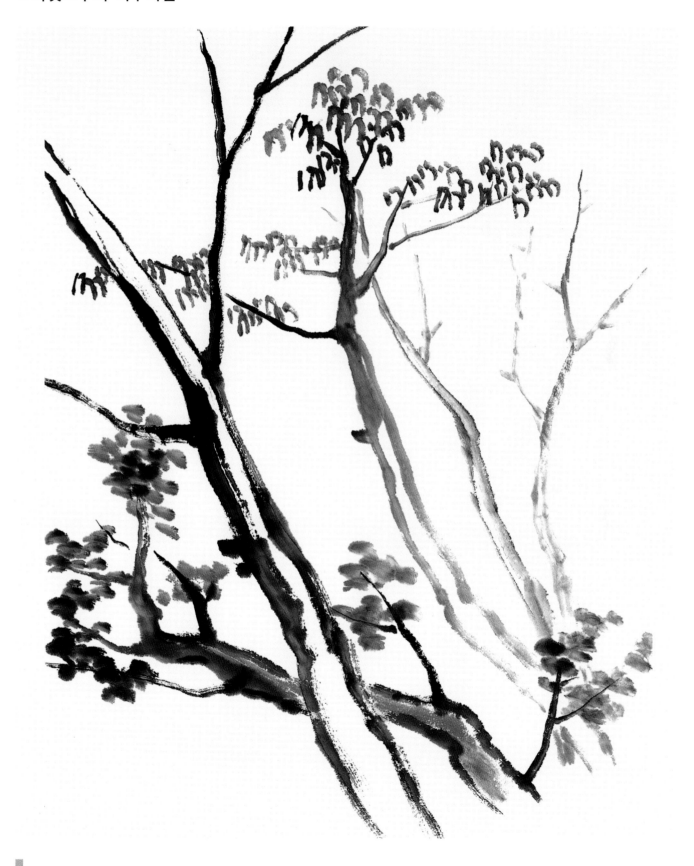

잎 달아 보기

■다섯그루의 어우러짐

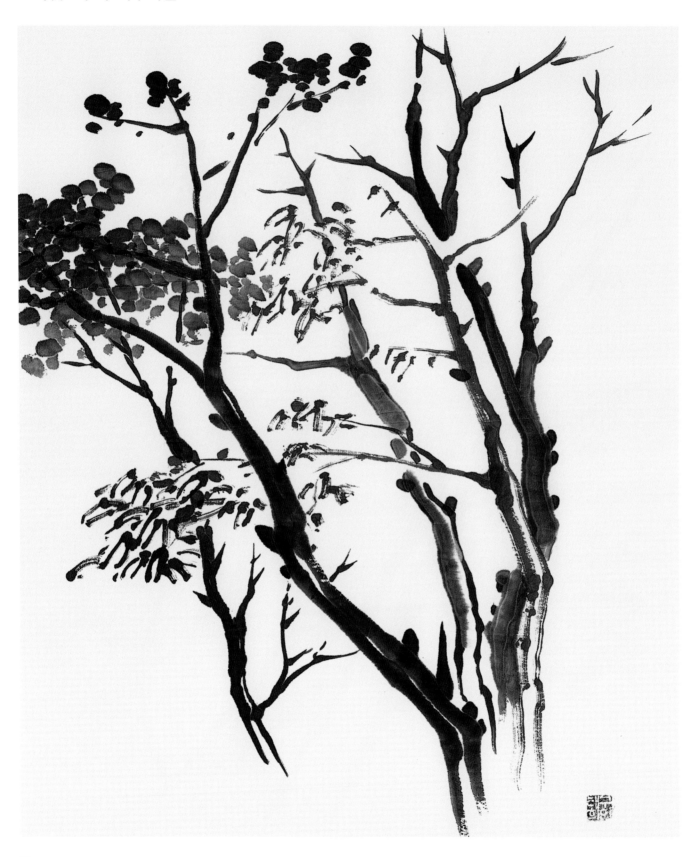

다섯그루의 어울림

■나무 둥치의 표현 방법

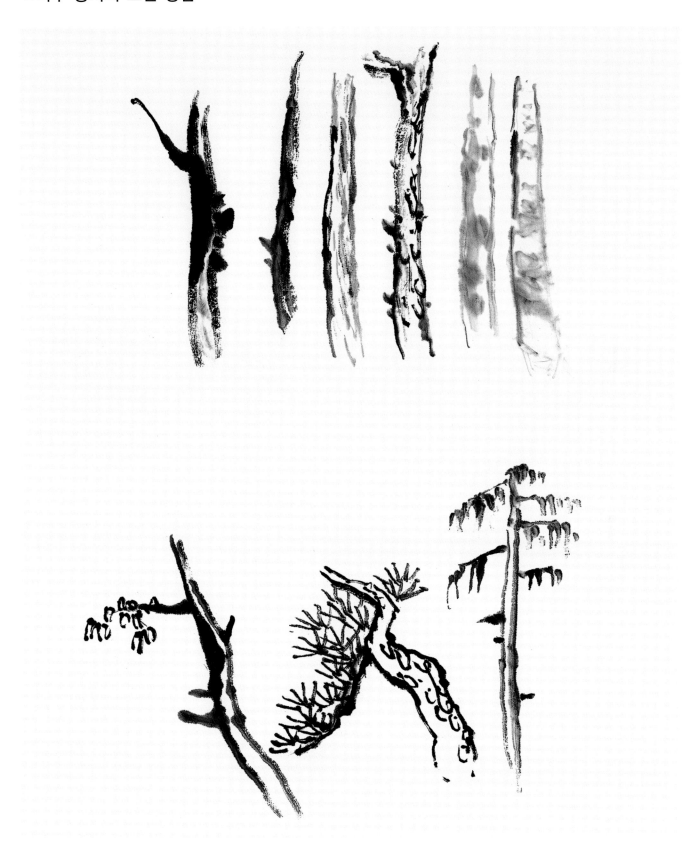

나무 둥치에 잎을 달아보자.
나무에 따라 각각 달리 표현할 수 있다.

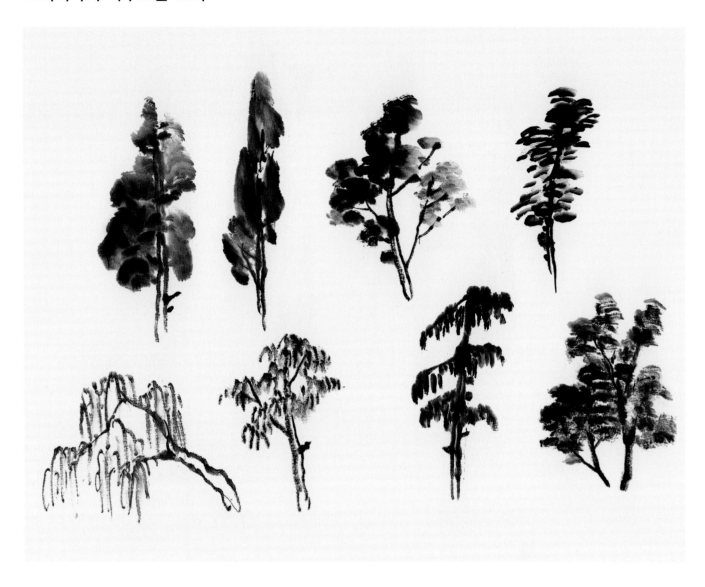

여러 나무에 잎 달아보는 연습

4) 여러가지 나무의 어울림

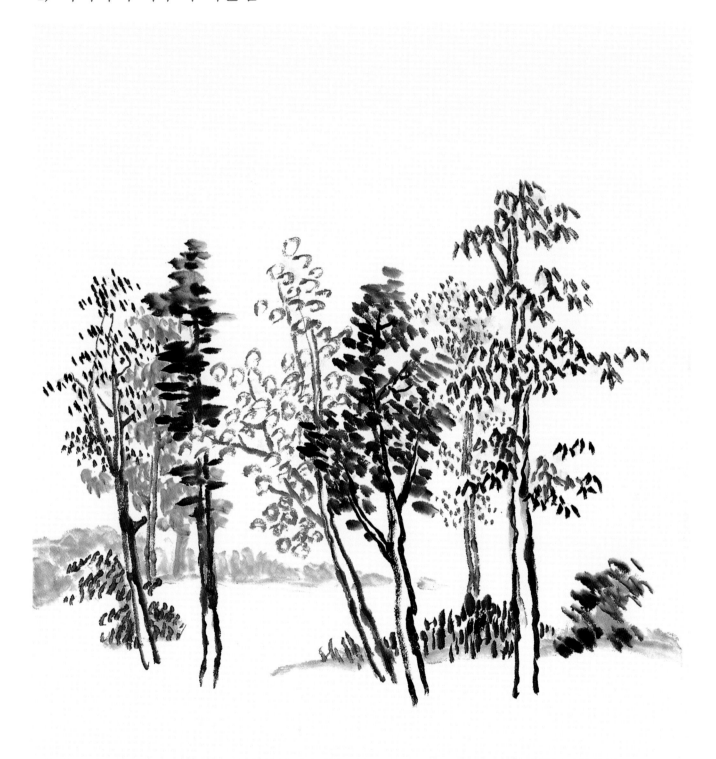

나뭇잎을 나무가지에 그려보기
(여러가지 잎을 대응해 본다.)

■잎의 응용

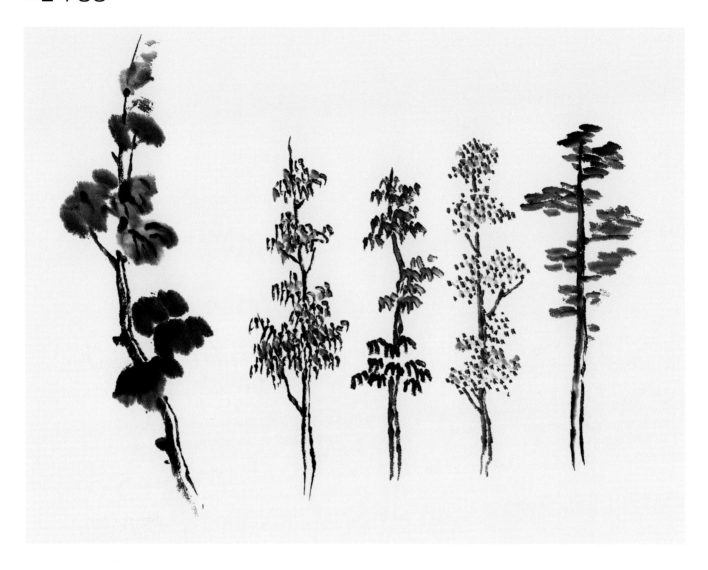

■여러가지 잎을 나무가지에 그려보자.

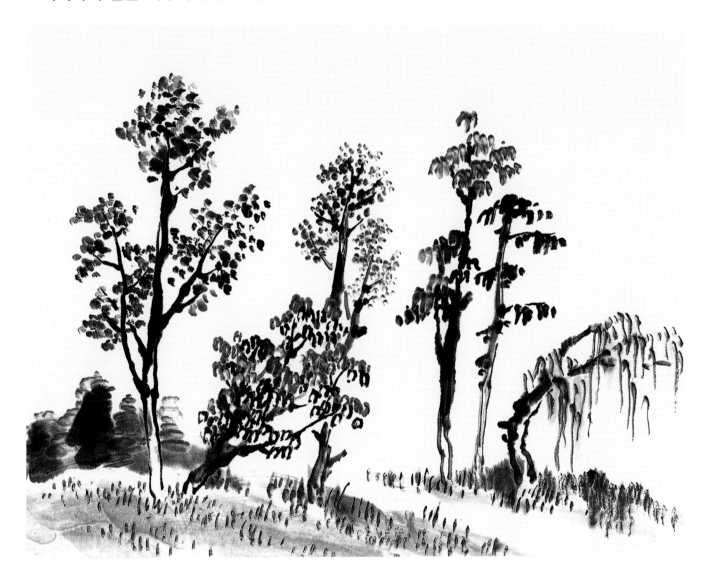

■나무의 어울림 – 풀잎의 배치도 중요

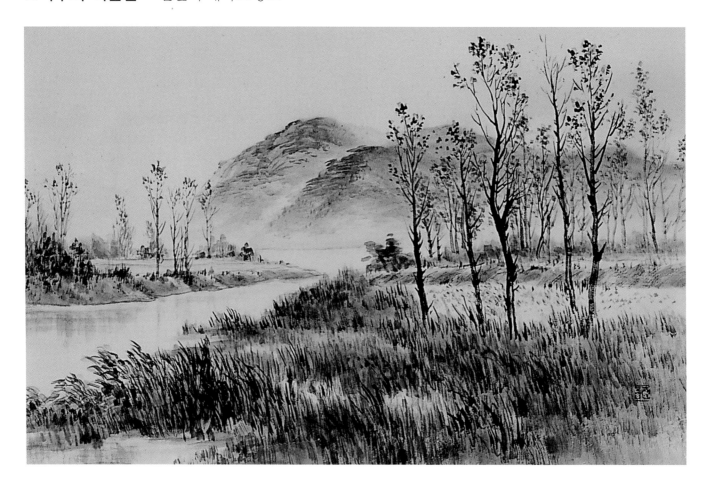

■원근에 의한 소나무 표현법

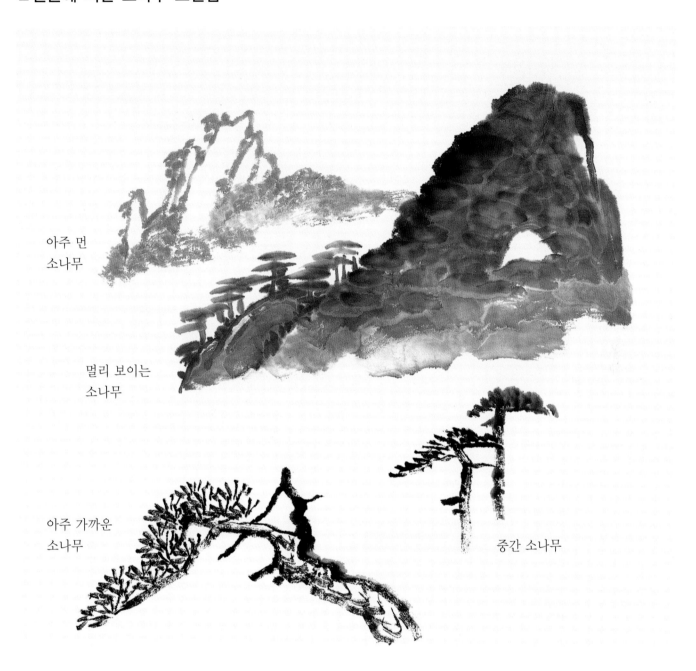

아주 먼
소나무

멀리 보이는
소나무

아주 가까운
소나무

중간 소나무

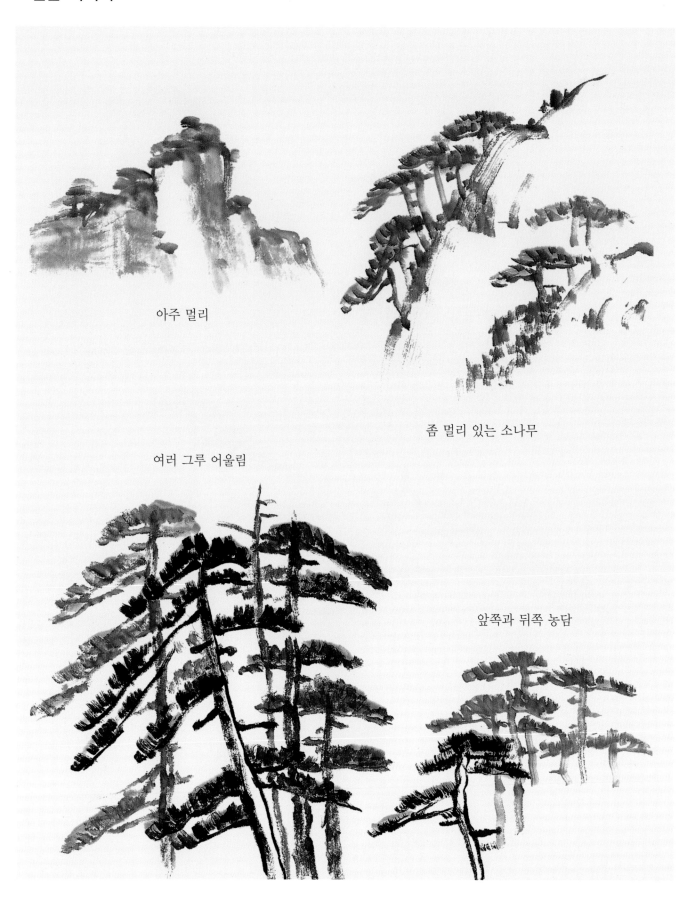

아주 멀리

좀 멀리 있는 소나무

여러 그루 어울림

앞쪽과 뒤쪽 농담

■산에 있는 소나무(바위 산과 나무)

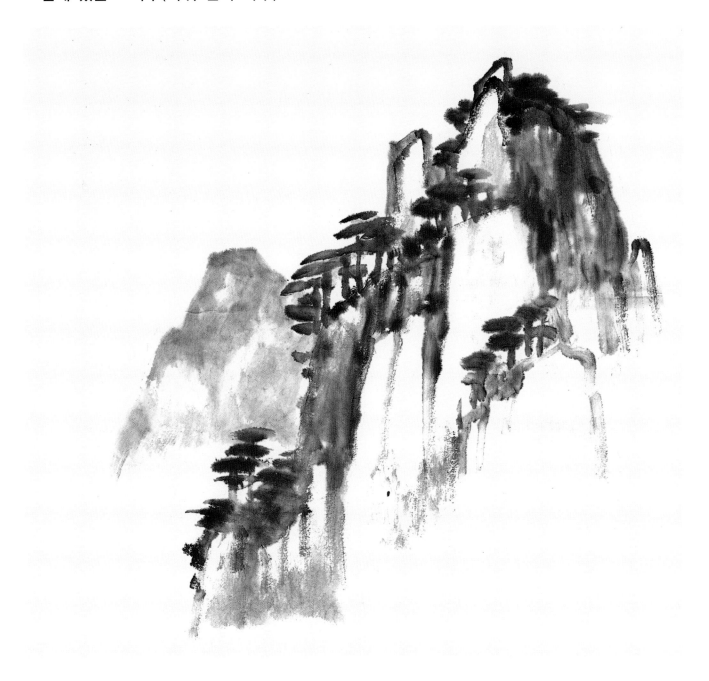

■산에 있는 소나무(바위 산과 나무)

■바람에 휘날리는 나무

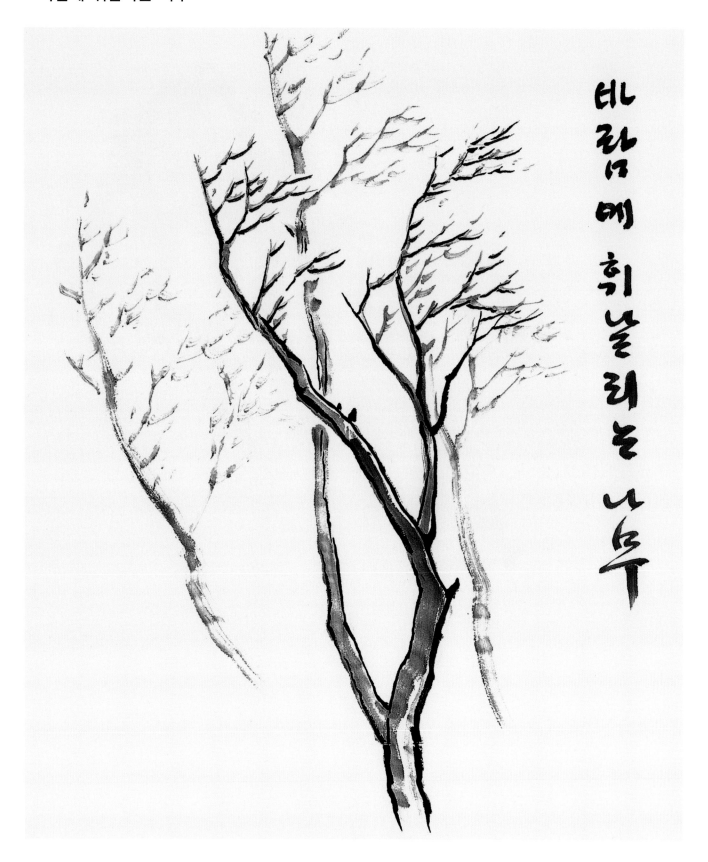

■먹색을 잘 보자.

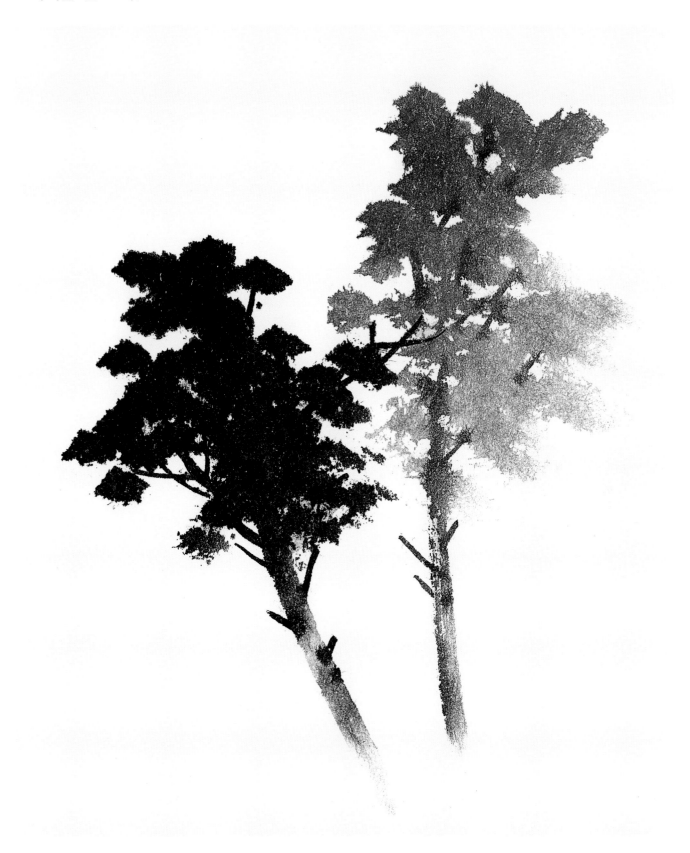

농담의 어우러짐

■일자 点法에 의한 나뭇잎의 묘법

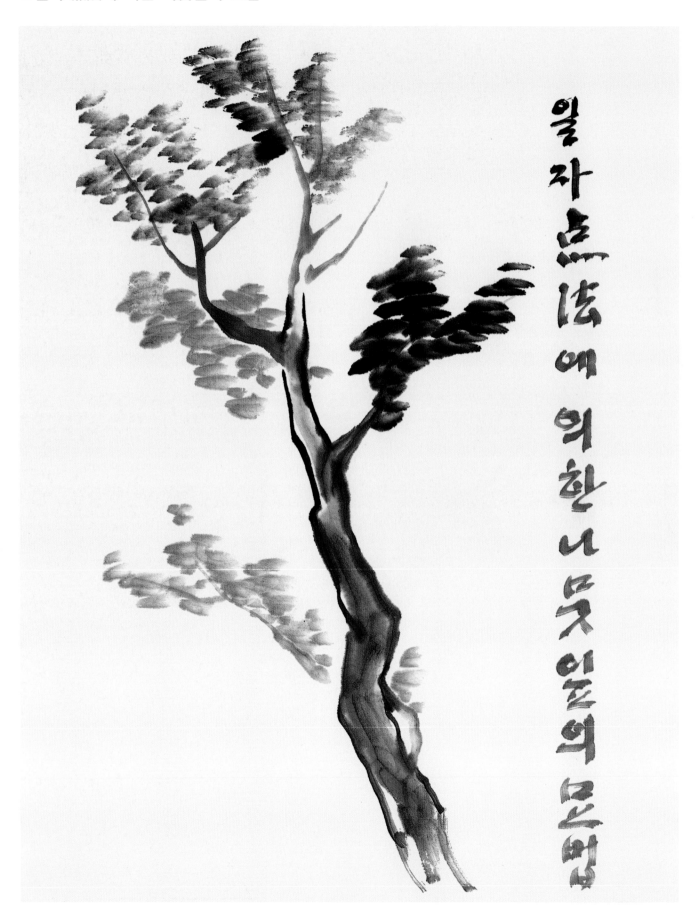

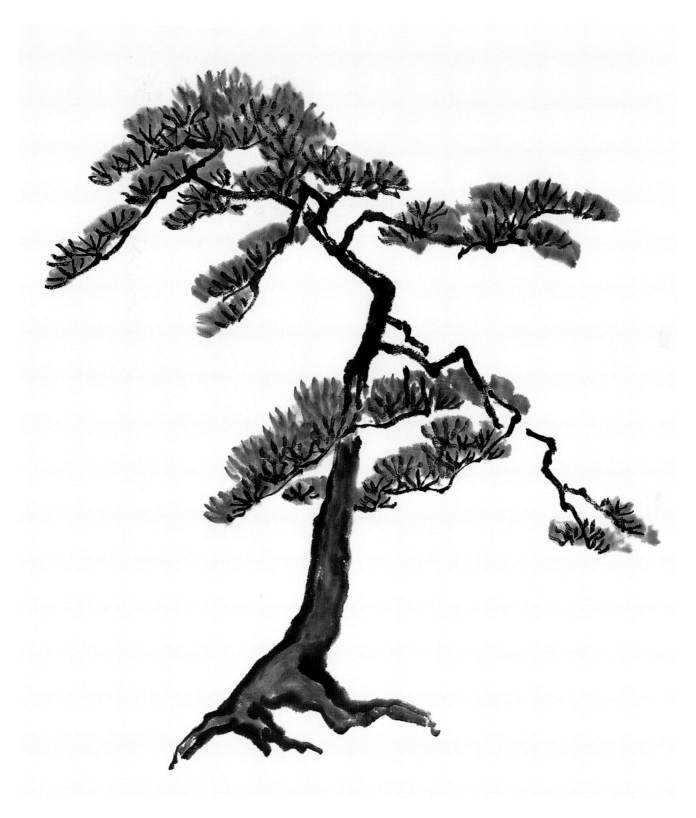

잎을 부채꼴 모양으로 그릴수도 있다.

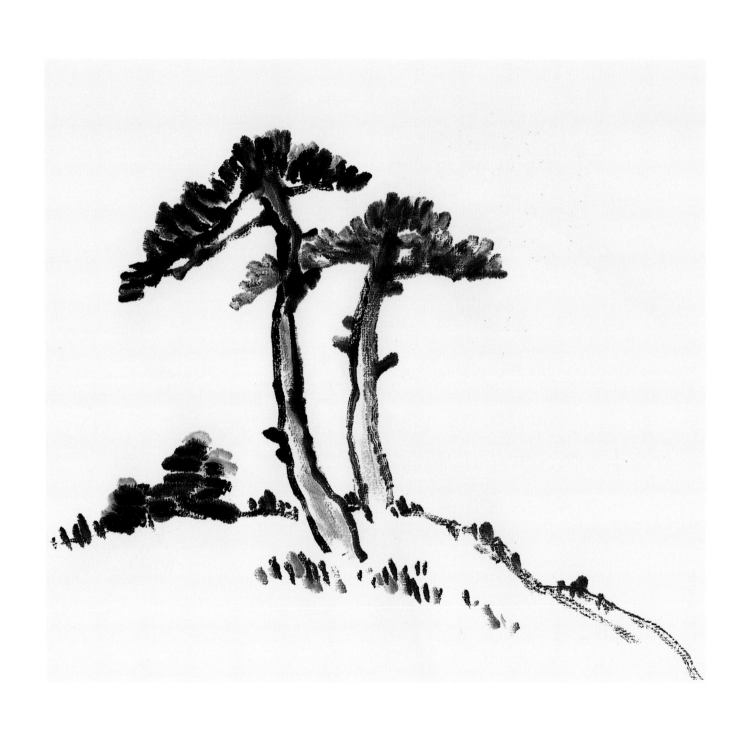

원근에 따라 진하고 옅음이 보인다.

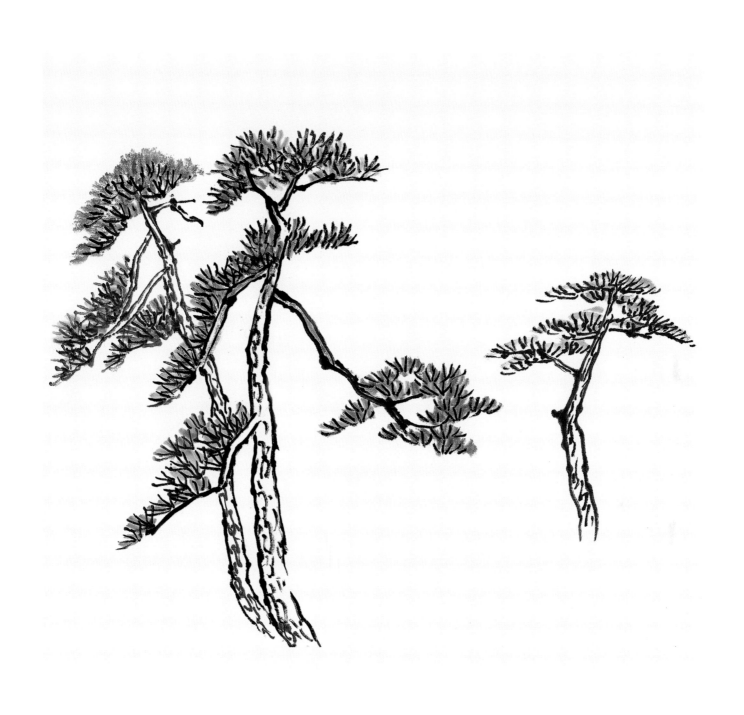

가까이 있는 소나무를 그릴 때는 부채 꼴 모양으로 표현하기도 한다.

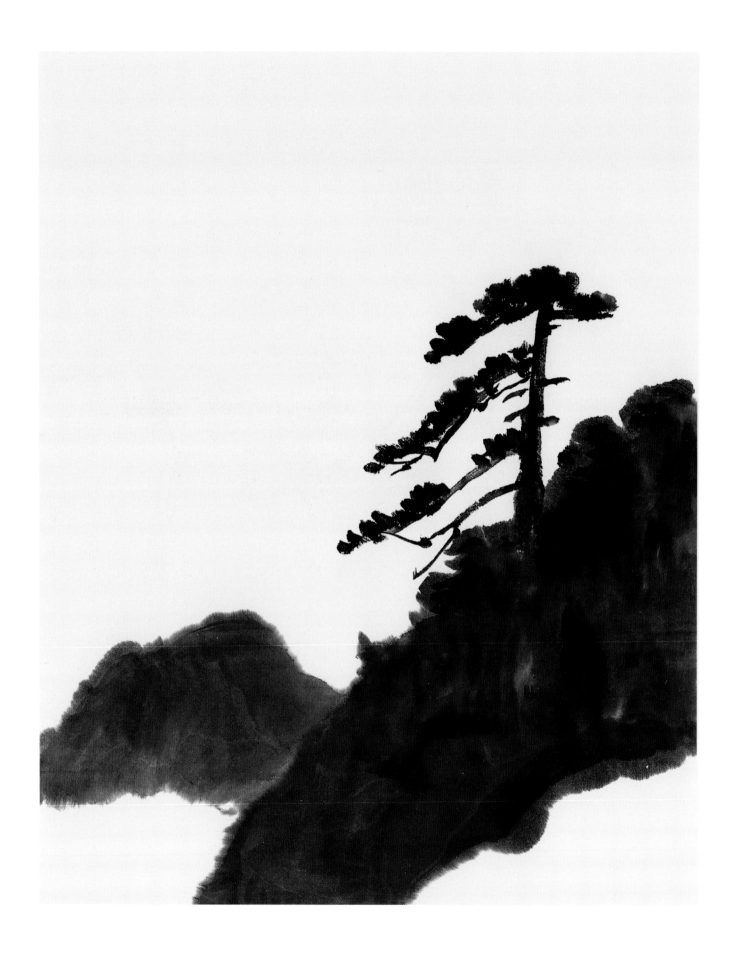

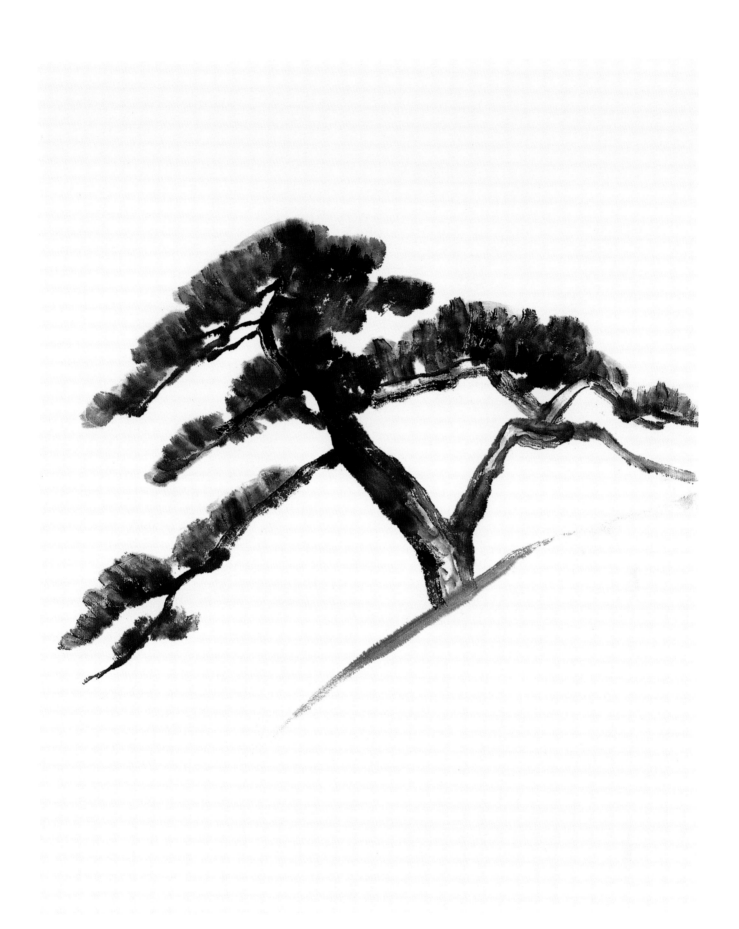

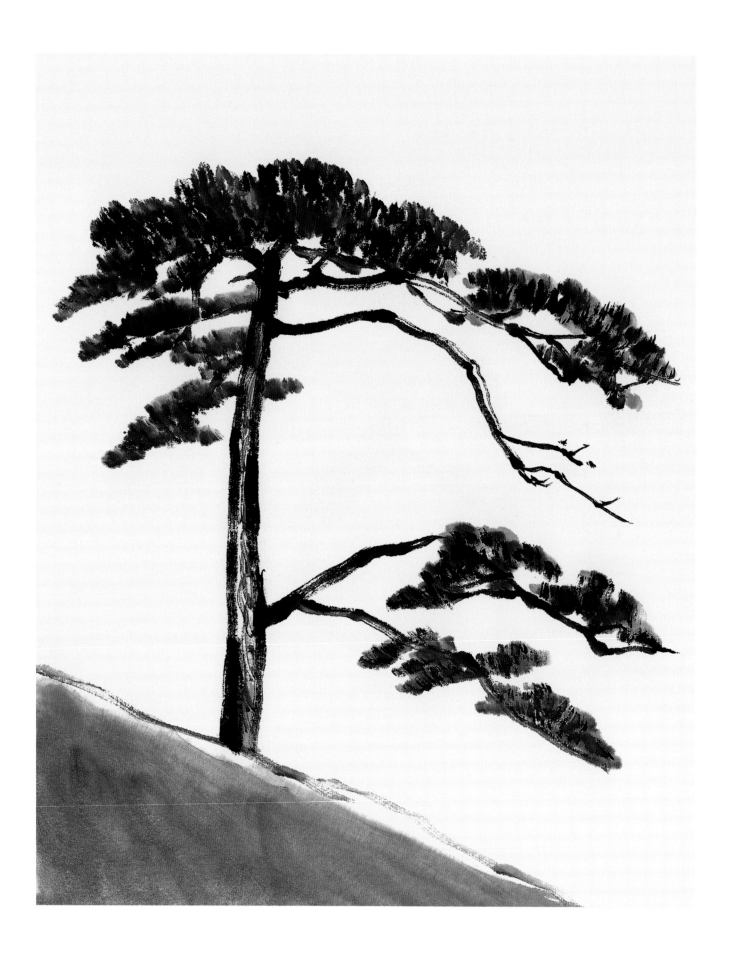

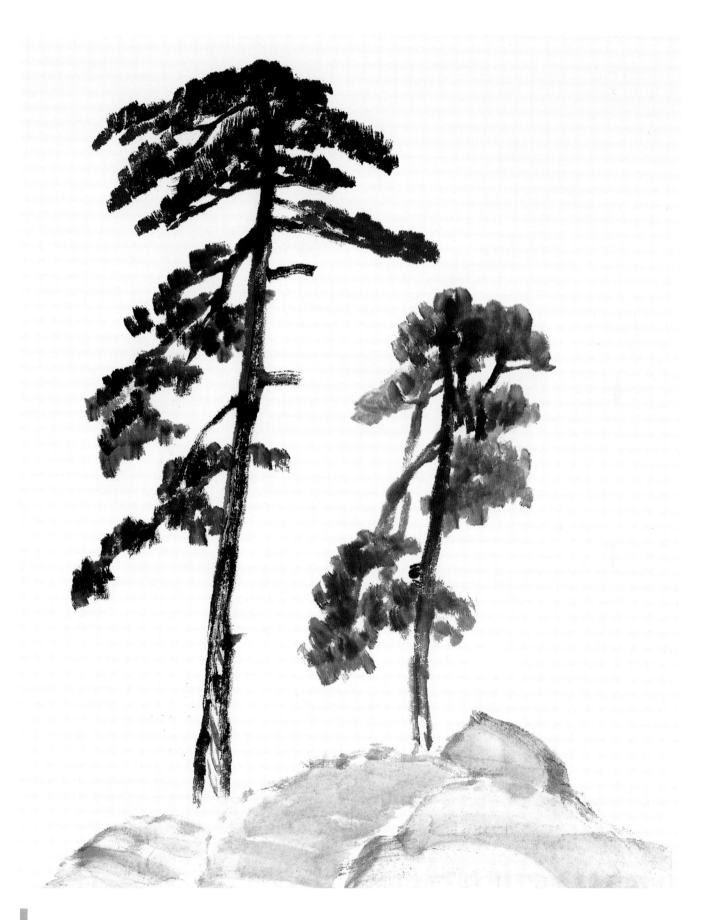

두 소나무의 농담

■가까이 본 소나무

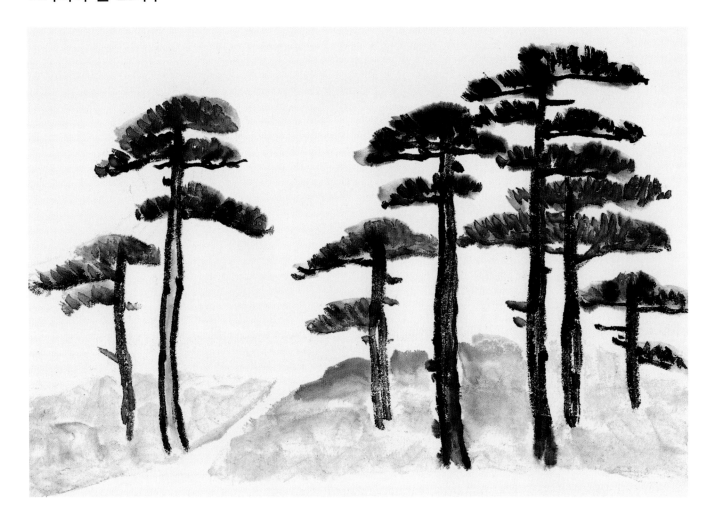

■멀리(중간쯤) 본 소나무

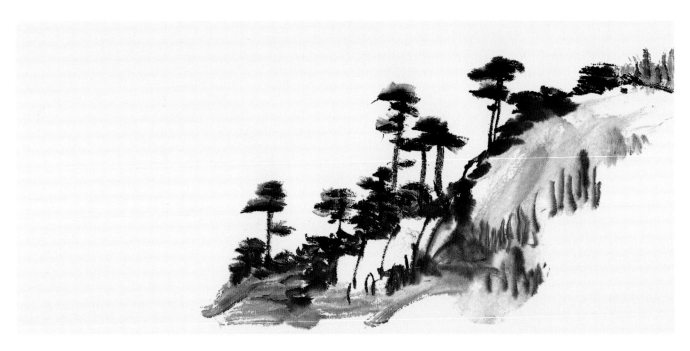

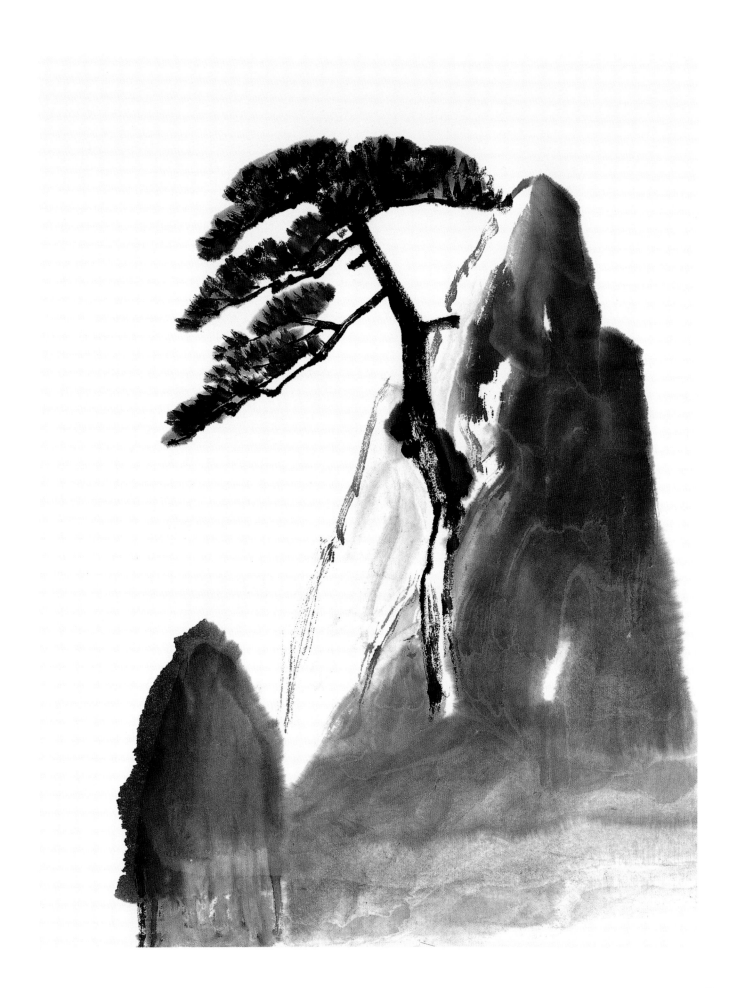

■사진보고 그려보기

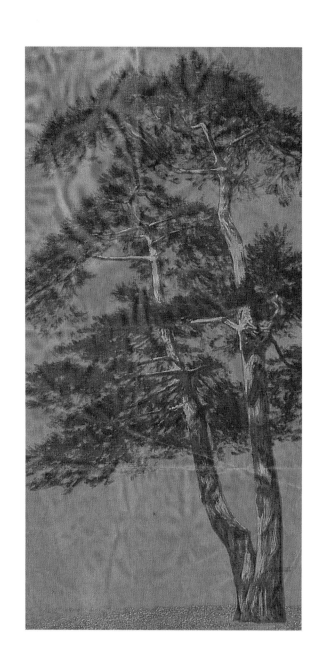

두 그루의 소나무 배치

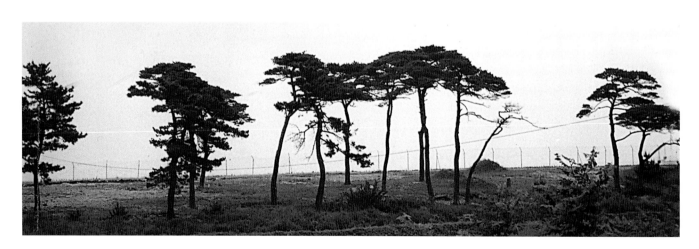

여러 그루의 소나무 배치

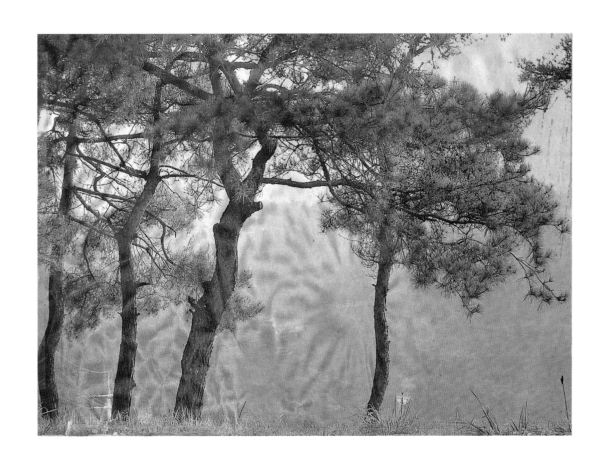

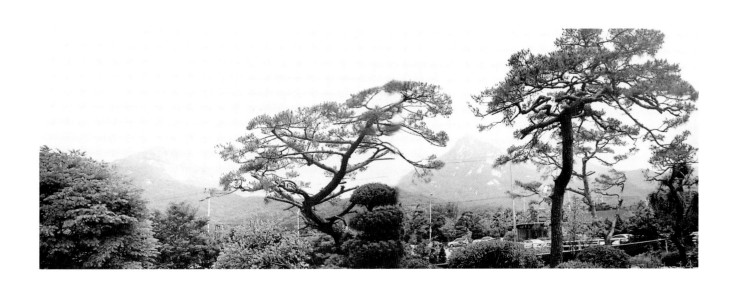

■여러가지 나무 모양

여러가지 나무모양을 따라 그려 봅시다.

■나무 모양 따라 그려 보기

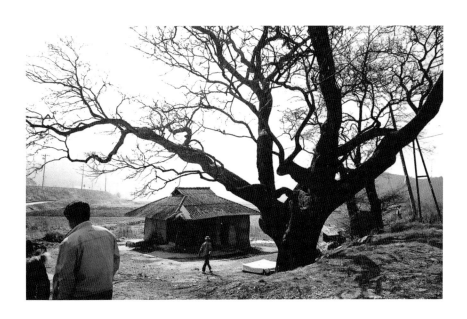

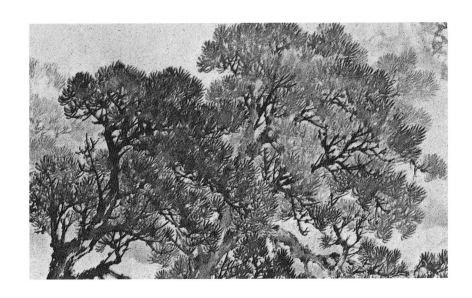

■여러 그루의 어울림

■나무의 어울림

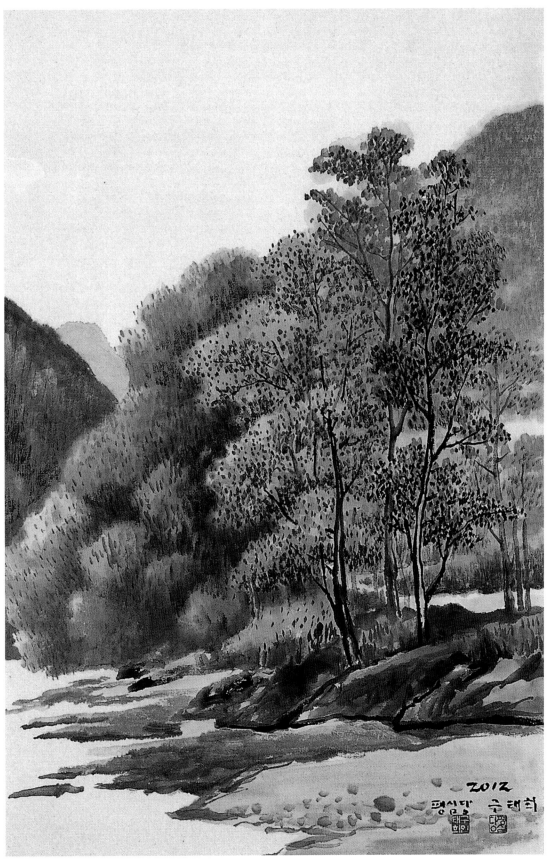

구태희 作 행복 • 67 × 45cm

4. 돌의 표현

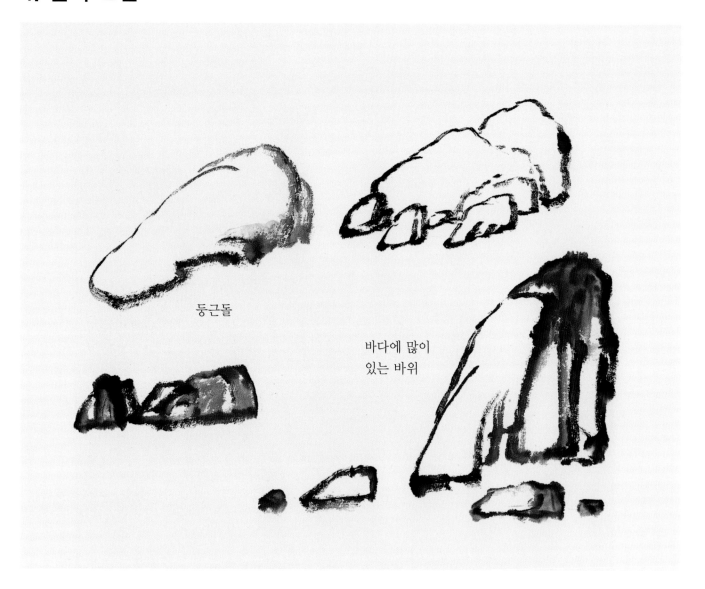

둥근돌

바다에 많이
있는 바위

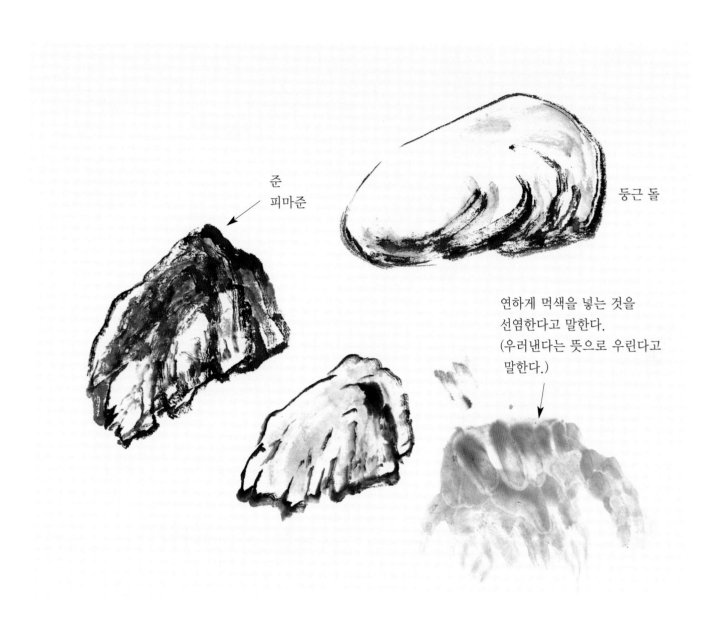

준
피마준

둥근 돌

연하게 먹색을 넣는 것을
선염한다고 말한다.
(우러낸다는 뜻으로 우린다고
말한다.)

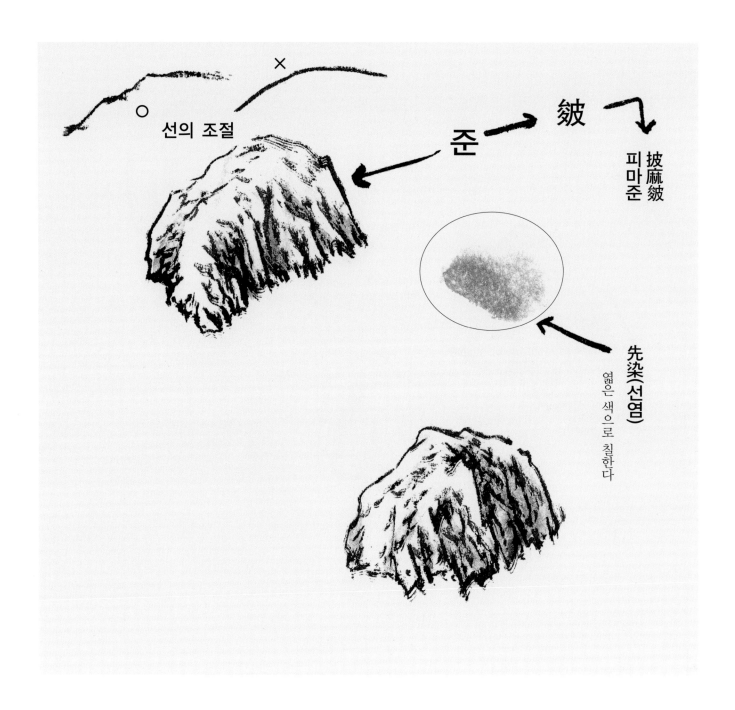

선의 조절

준 → 皴

披麻皴
피마준

先染(선염)
엷은 색으로 칠한다

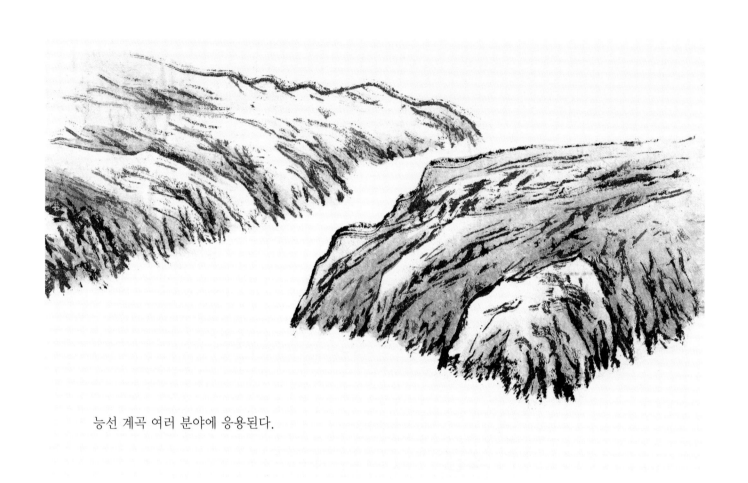

능선 계곡 여러 분야에 응용된다.

준으로 능선을 표시하고 엷은 색으로 선염을 해서 입체적인 느낌을 준다. 준은 굵고 가늘고 빠른선과 느린선의 조화로 살아있는 그림을 느낄수 있도록 한다.

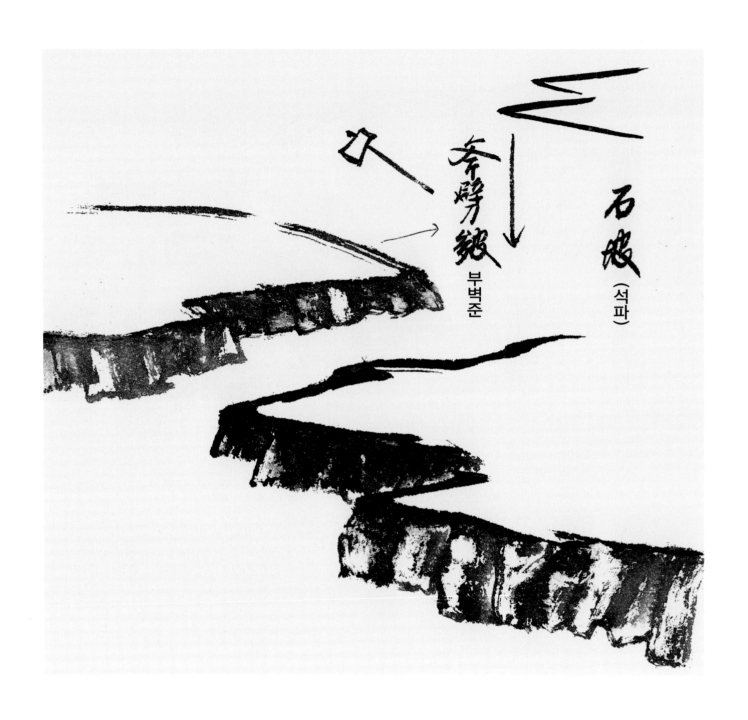

石坡 (석파)

斧劈皴 부벽준

바닷가 돌이 이런 경우가 많다.
(도끼로 자른 듯한 느낌.)

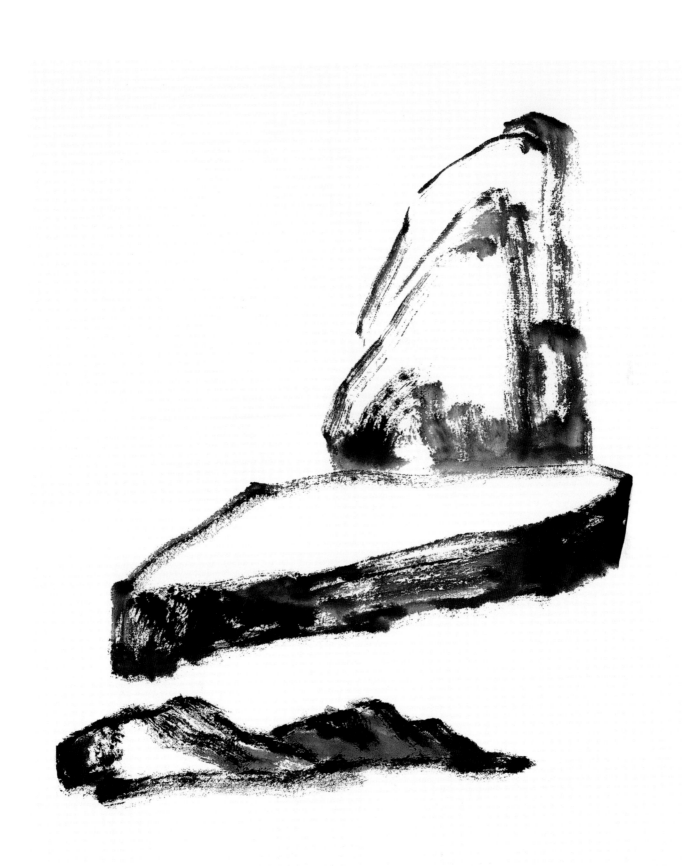

부벽준을 이용해서 그려보자.

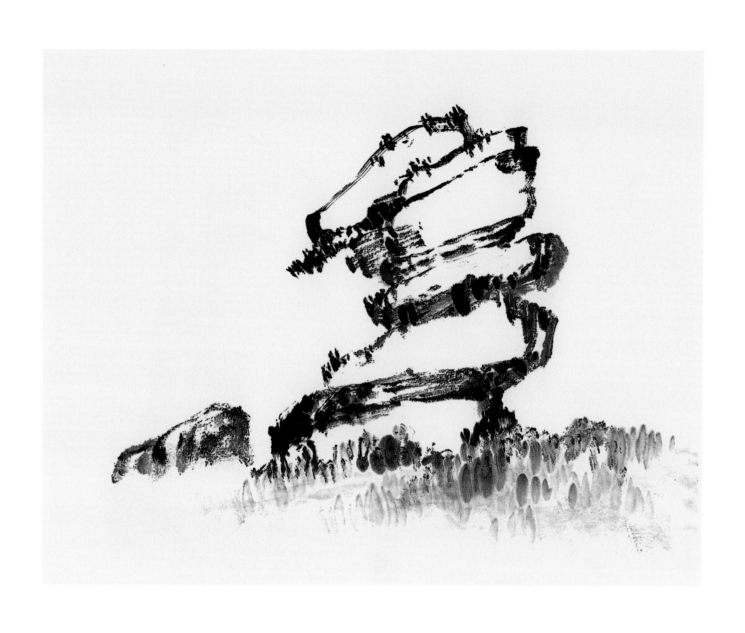

여러가지 바위 모양(풀 위에 있는 바위)

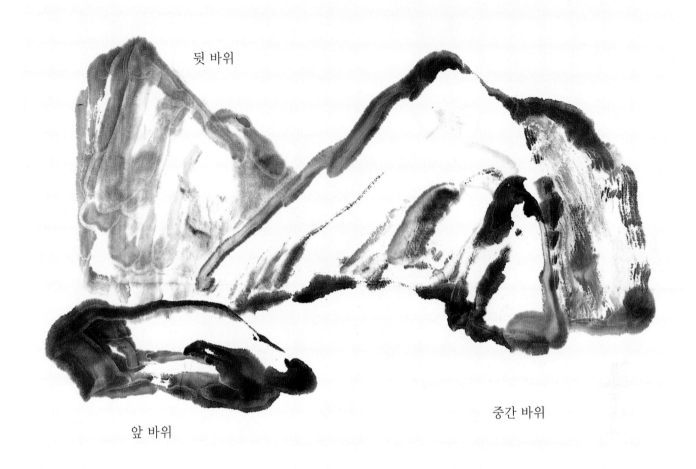

뒷 바위

중간 바위

앞 바위

■바위와 풀의 어울림

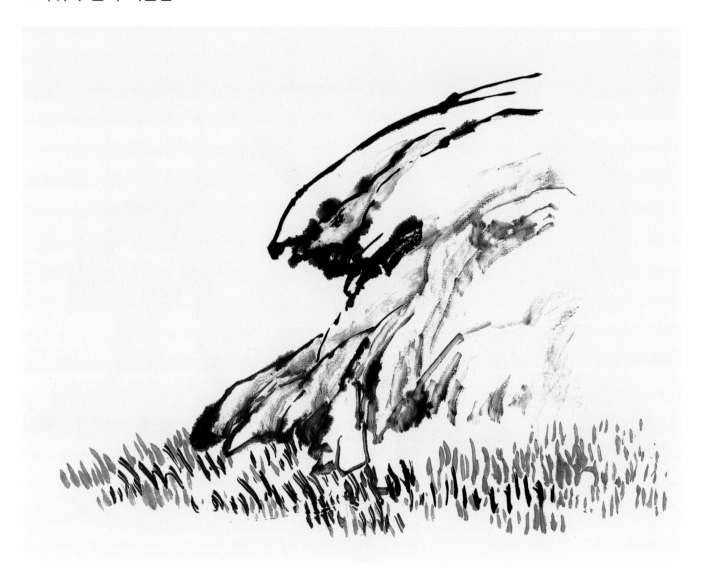

■풀숲에 있는 바위

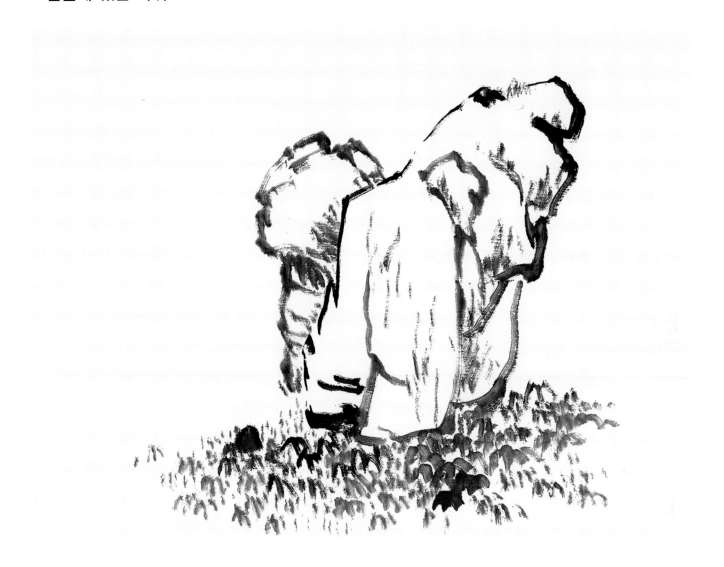

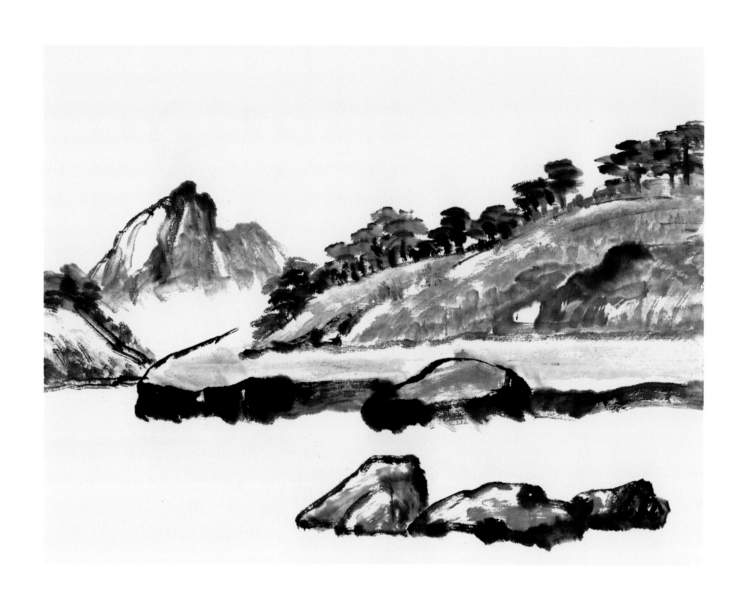

바위가 언덕도 되고 산도 된다.

■여러가지 바위 모양

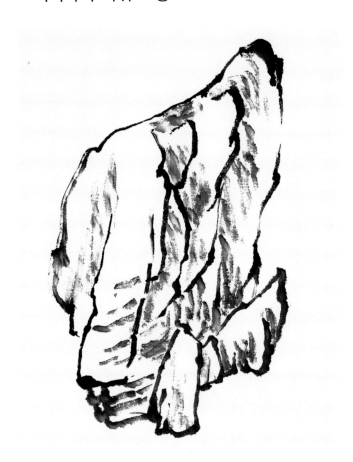

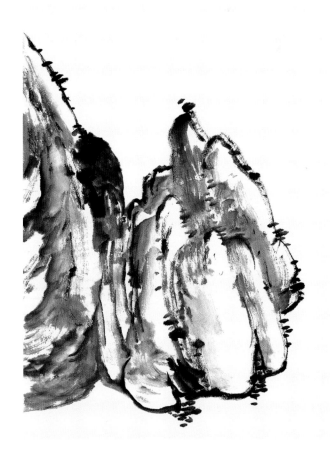

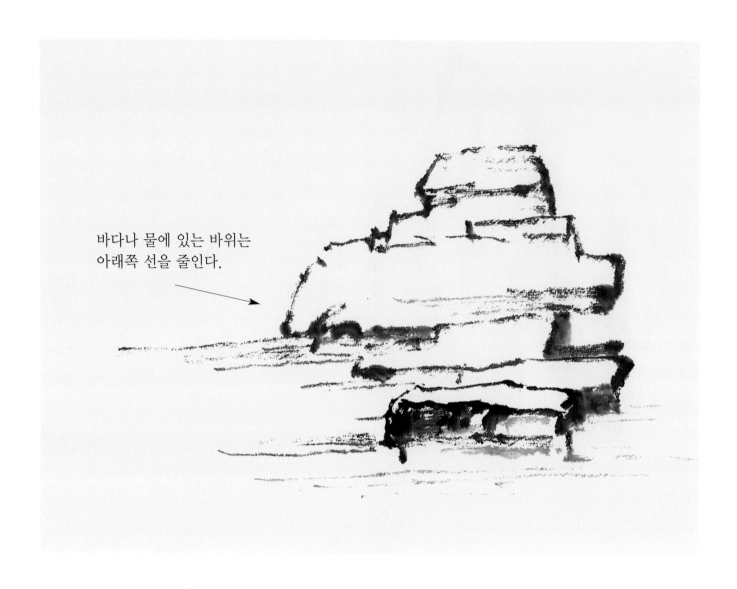

바다나 물에 있는 바위는
아래쪽 선을 줄인다.

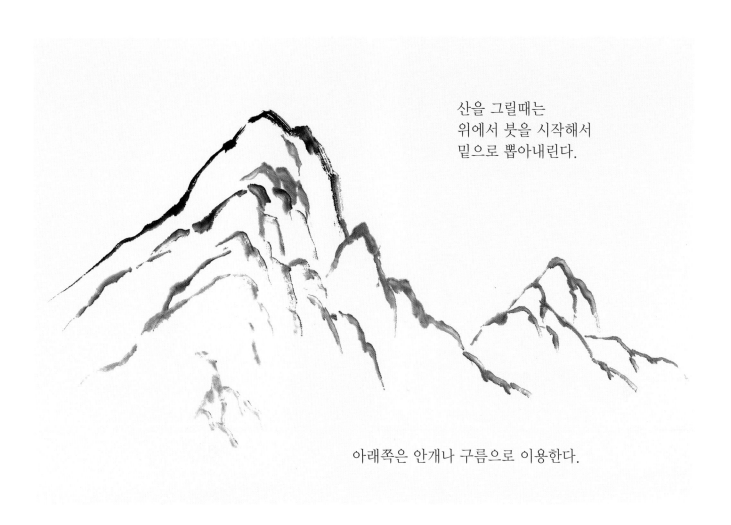

산을 그릴때는
위에서 붓을 시작해서
밑으로 뽑아내린다.

아래쪽은 안개나 구름으로 이용한다.

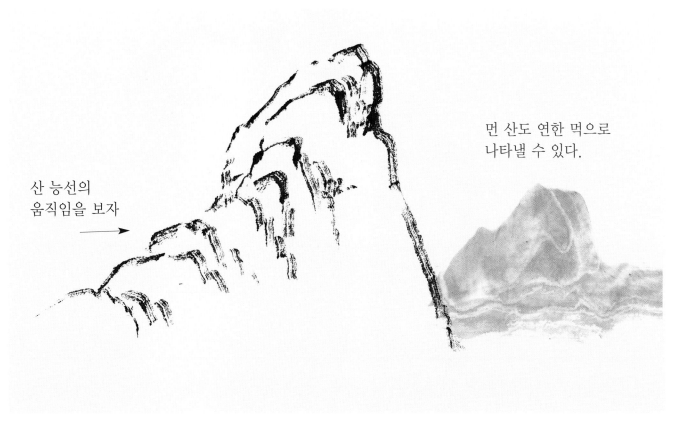

먼 산도 연한 먹으로
나타낼 수 있다.

산 능선의
움직임을 보자

■산의 근경과 원경

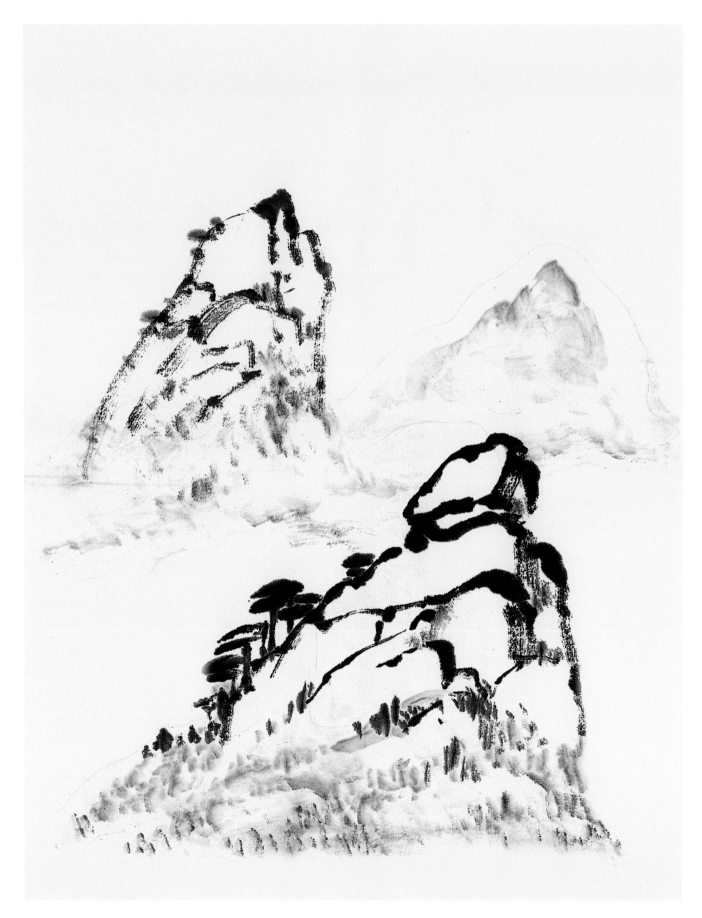

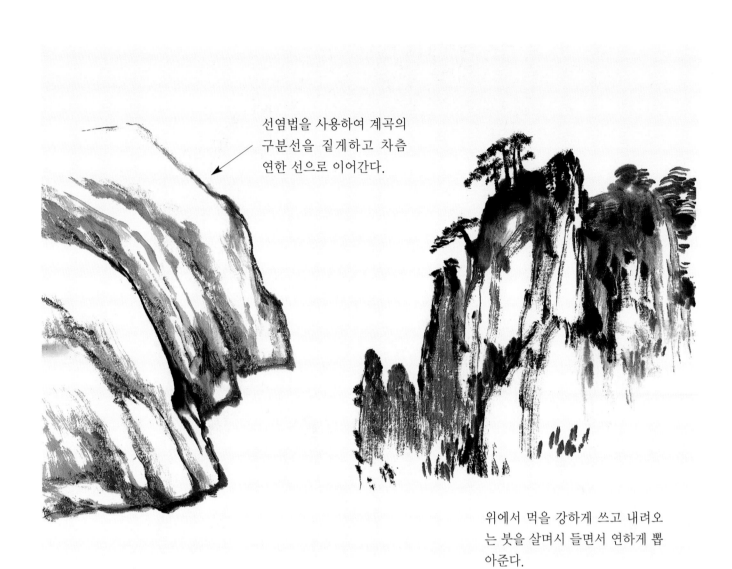

선염법을 사용하여 계곡의
구분선을 짙게하고 차츰
연한 선으로 이어간다.

위에서 먹을 강하게 쓰고 내려오
는 붓을 살며시 들면서 연하게 뽑
아준다.

바위가 계곡이 되기도

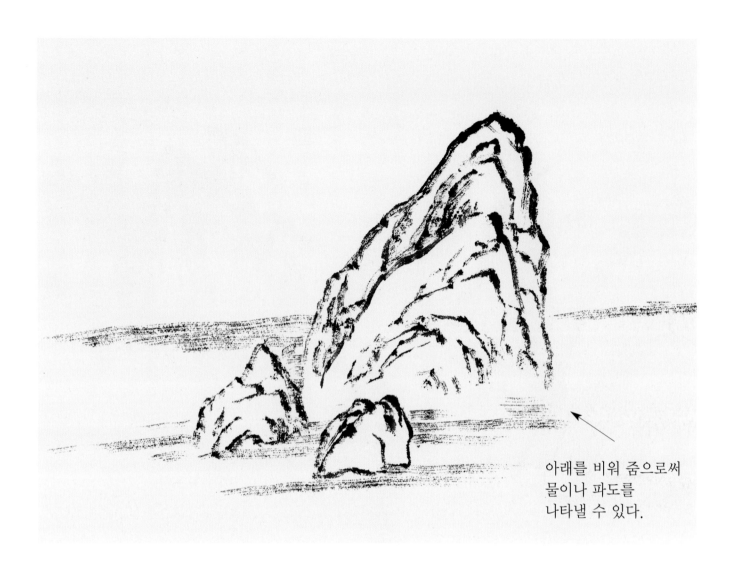

아래를 비워 줌으로써
물이나 파도를
나타낼 수 있다.

5. 구름과 안개 나타내기

■구름과 안개 표현

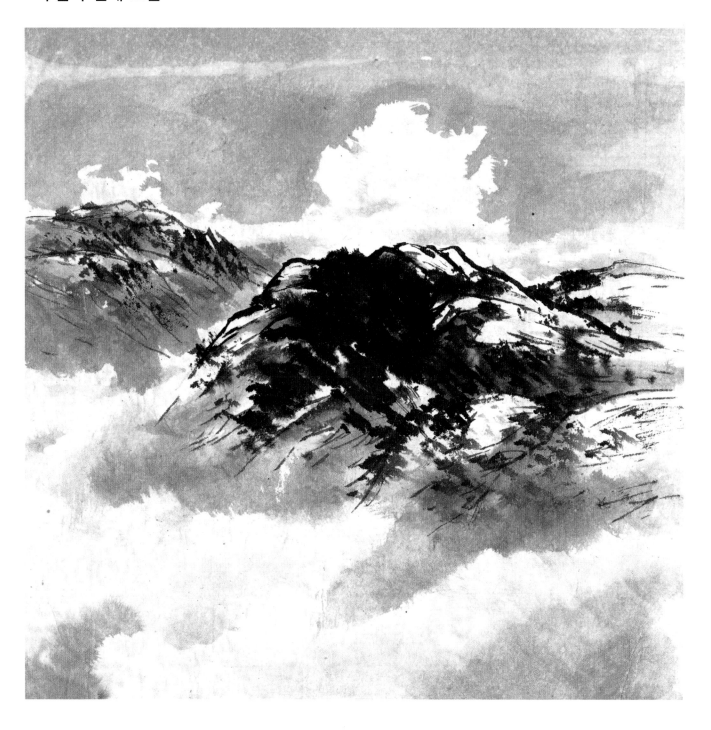

산과 안개와 구름의 어울림

6. 산의 표현

■산의 표현 방법

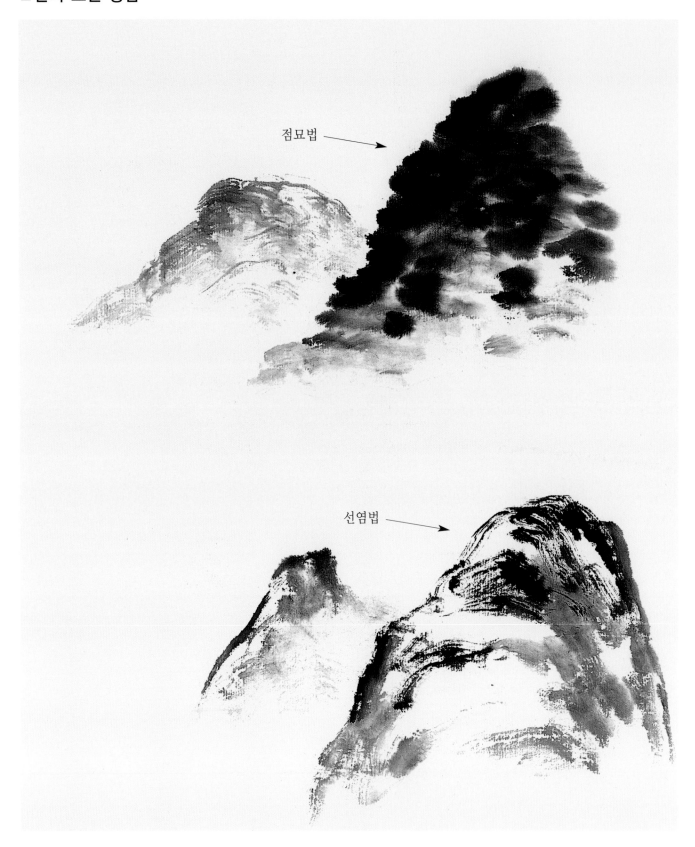

점묘법

선염법

안개를 그릴 때는 아래로 내려 올수록 붓에 물을 점점 섞어가며 표현을 엷어지게 한다.

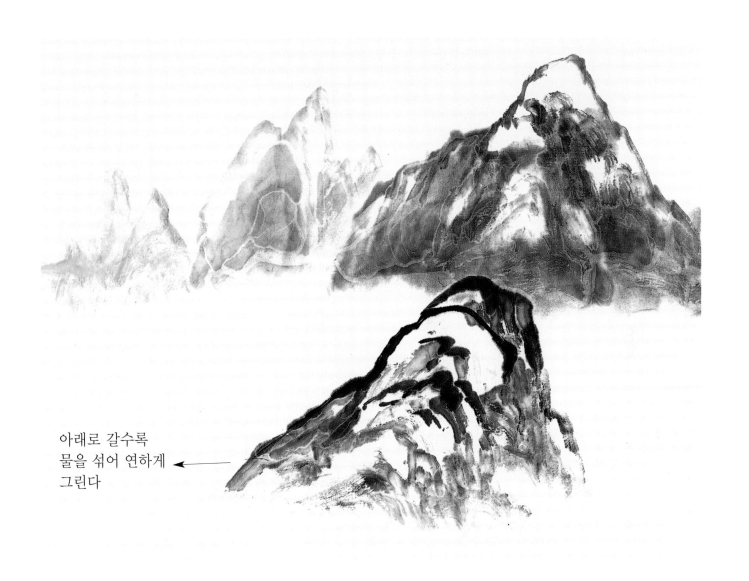

아래로 갈수록
물을 섞어 연하게
그린다

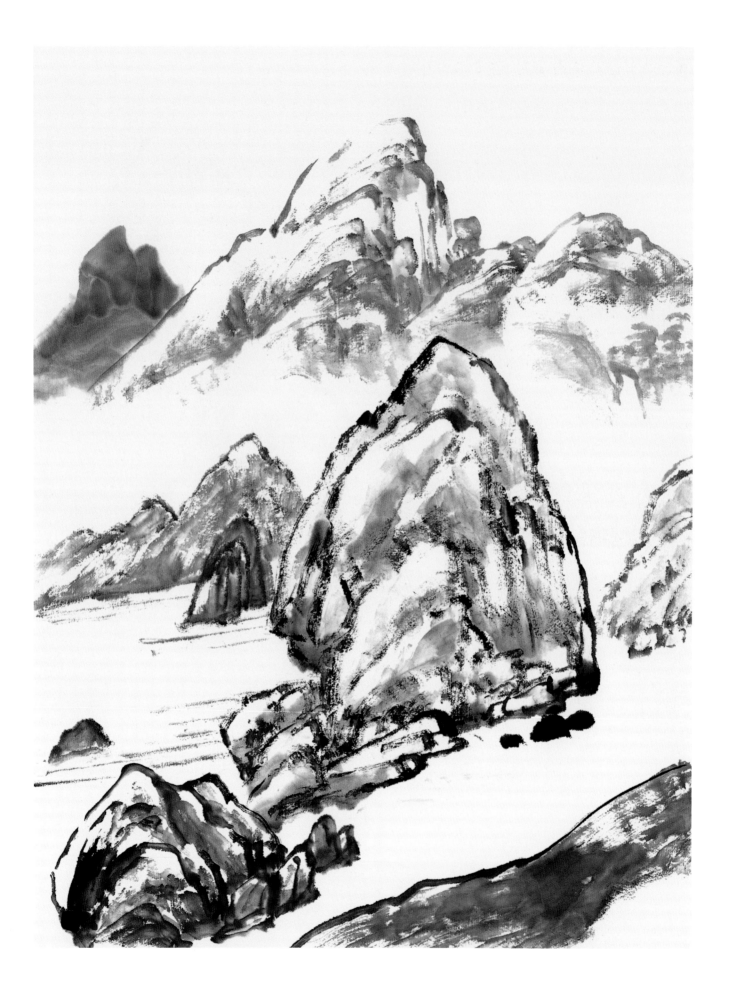

■산의 원근에 따른 표현-안개 그리기

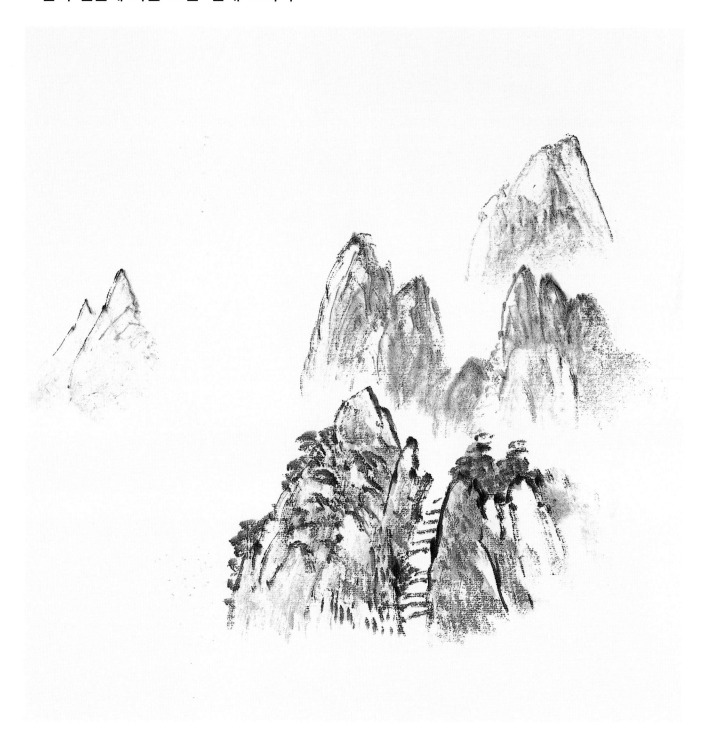

안개는 산에세 출발해서 아래로 갈수록 붓에 물을 조금 묻혀가며 찍어 내려간다.

■나무와 바위의 어우러짐

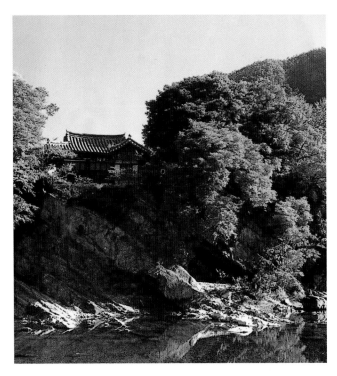

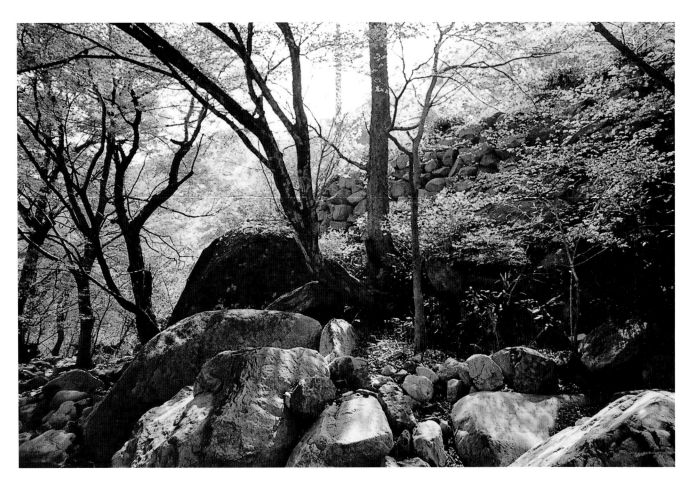

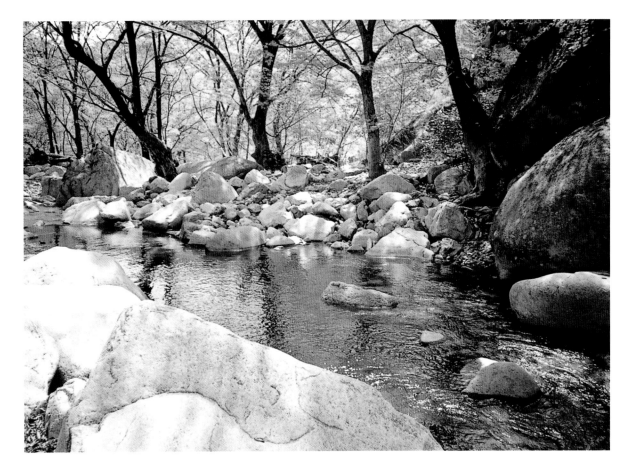

■경치 구경하기

■물과 바위와 나무의 어우러짐

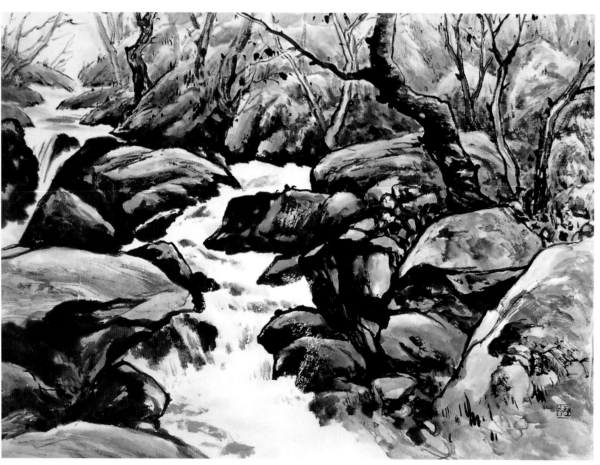

구태희 作

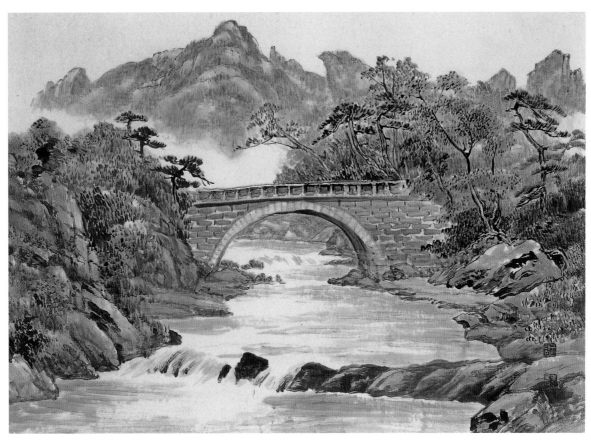

구태희 作 우리의 산하 • 70×96cm

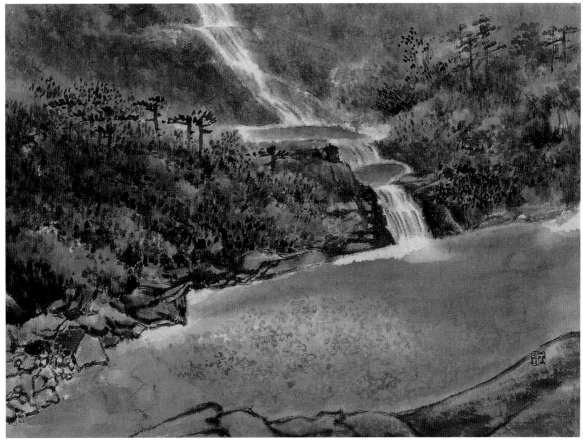

구태희 作 물계단 • 48×35cm

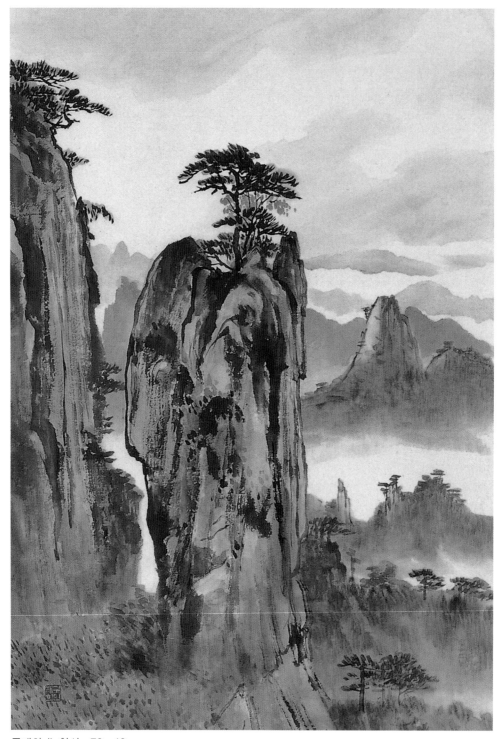

구태희 作 황산 • 70×46cm

■가까운 산에 나무 그리기

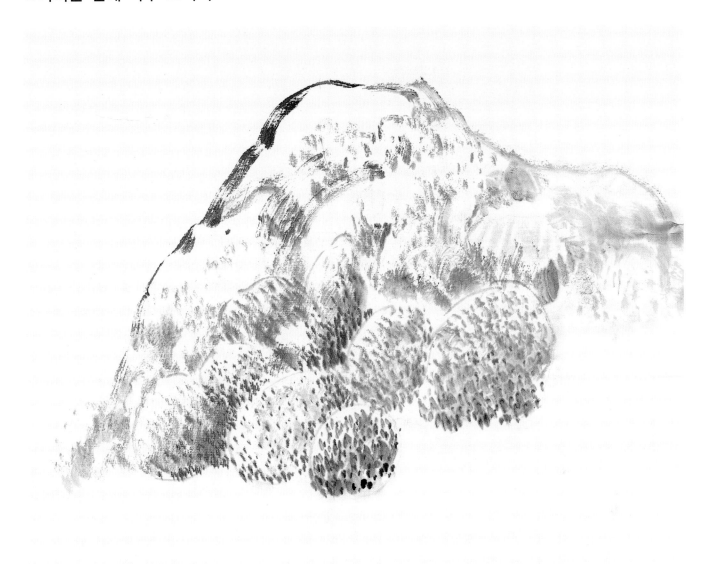

산에 있는 여러 형태의 나무를 그리고 싶을때는 전체적인 모양을 연하게 그려서 아래서 부터 진하게 위로 갈수록 점정 연하게 표현한다.

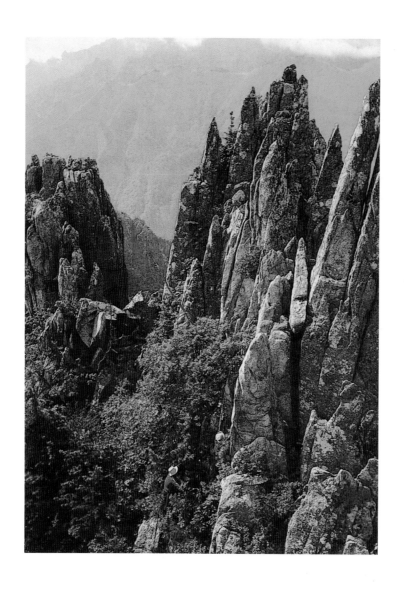

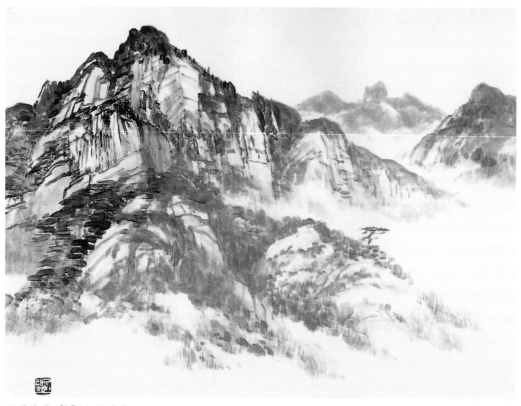

구태희 作 월출산 앞에서

■**산 그려보기**–도움이 될만한 산 사진을 많이 넣었다.

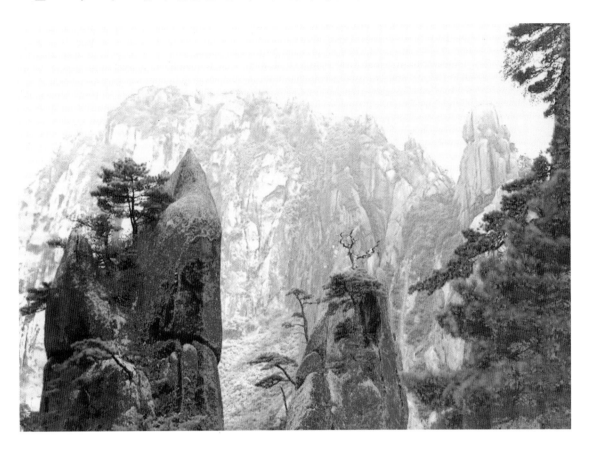

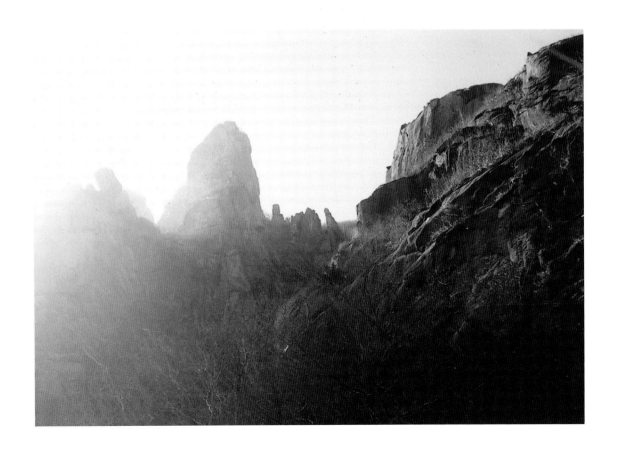

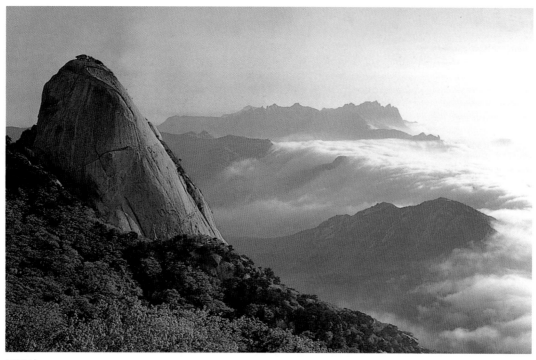

도봉산

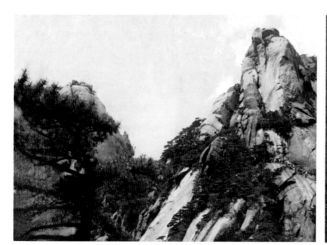
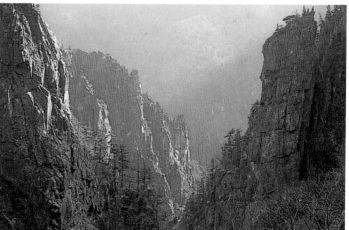

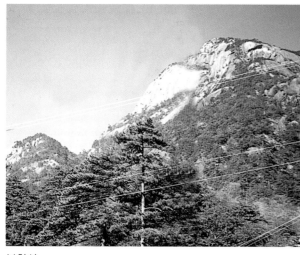
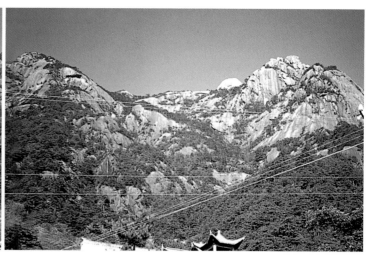

북한산

■여러가지 각각 다른 산의 특색을 살핀다.

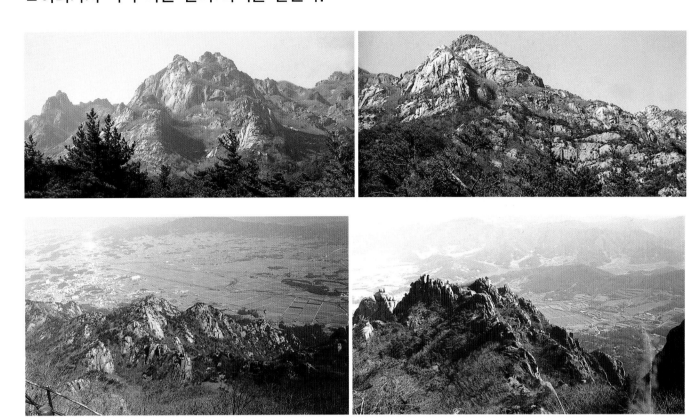

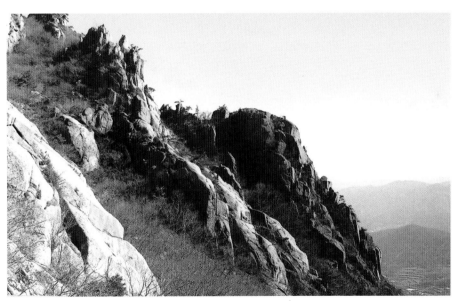

Nature, Our Future!

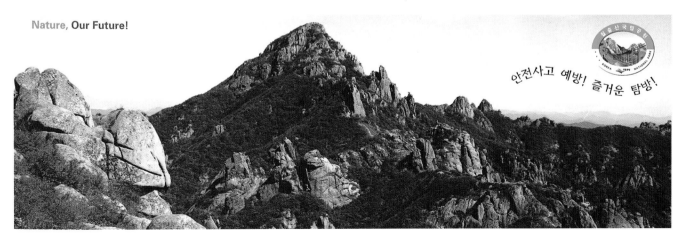

안전사고 예방! 즐거운 탐방!

■산의 근경과 원경을 살펴본다.

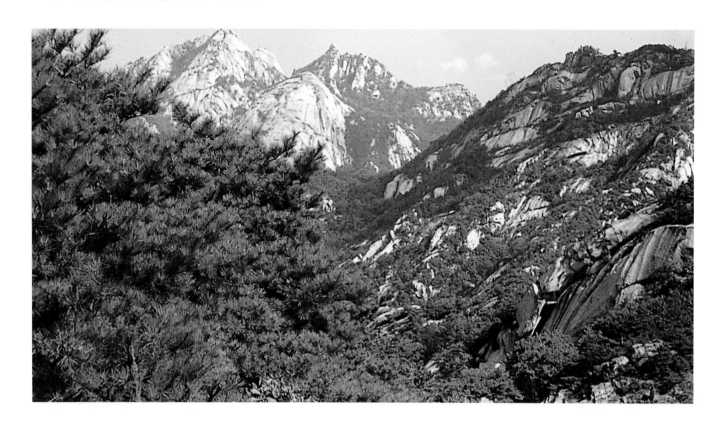

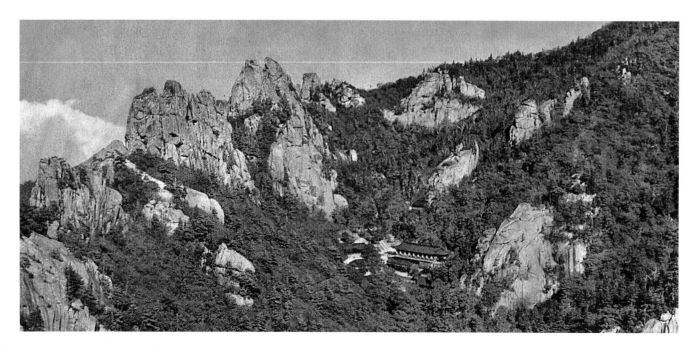

■산의 특징적인 것을 열심히 관찰해 보자.

가족 모두가 즐거워지는 행복여행 –
5월의 금강산으로 오세요!

뛰어난 자연경관에 교예단, 온천욕, 북한의 풍물에 이국적인 크루즈 여행까지 –
느껴보지 못한 가족여행의 즐거움이 가득합니다. 할아버지, 할머니, 아빠, 엄마, 자녀까지
모두가 행복한 가족여행 - 금강산 관광입니다.

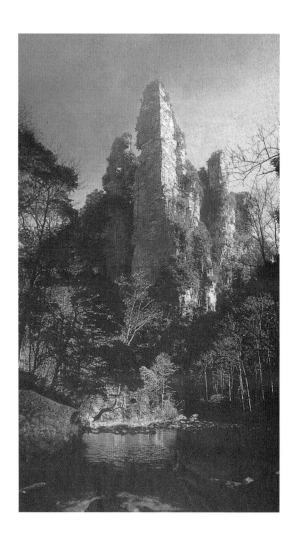

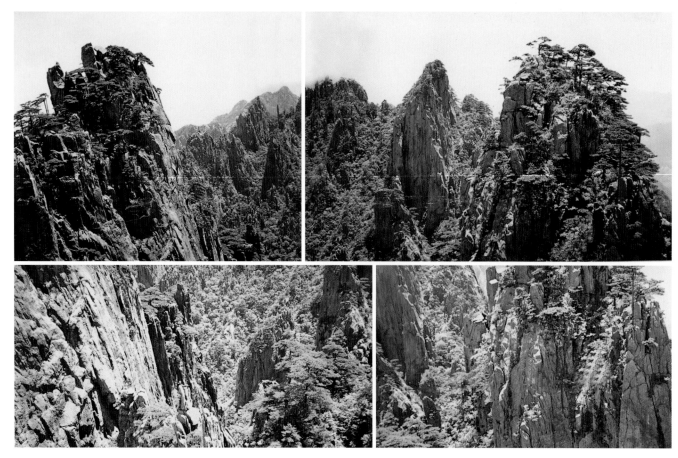

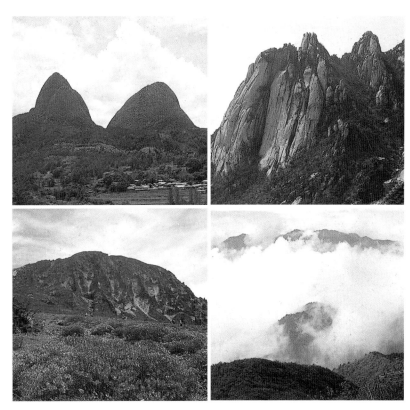

나무와 산의 어울림을 보자.

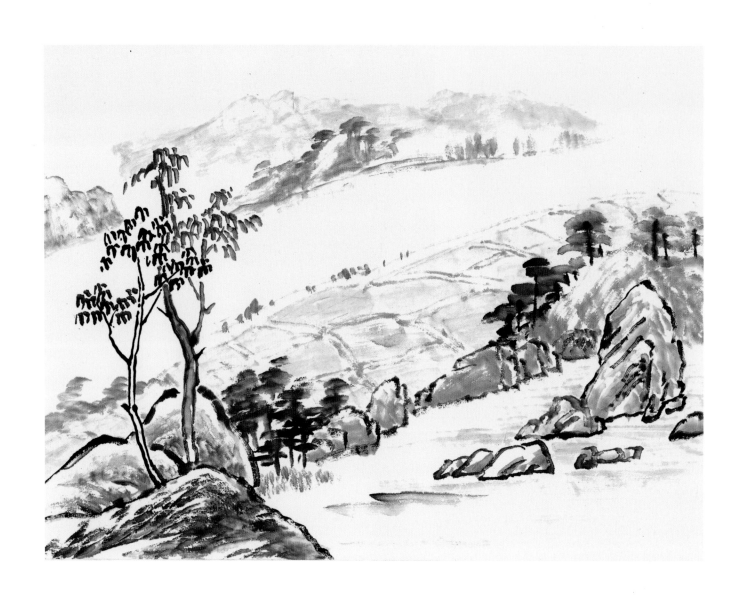

산 아래 안개도 만들어 보자.
원근을 이용해 나무와 바위, 먼산까지 넣어보자.

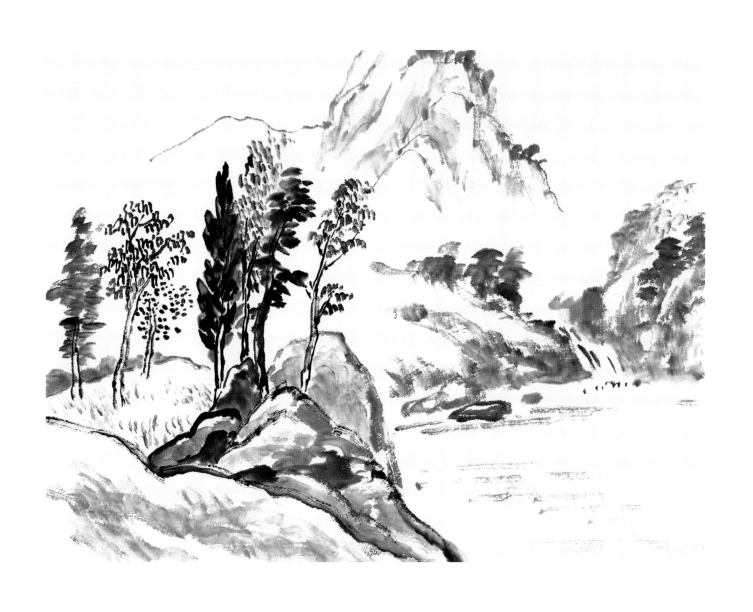

바위와 나무와 산을 같이 그려보자.
안개도 같이 공부하자.

7. 폭포 그리기

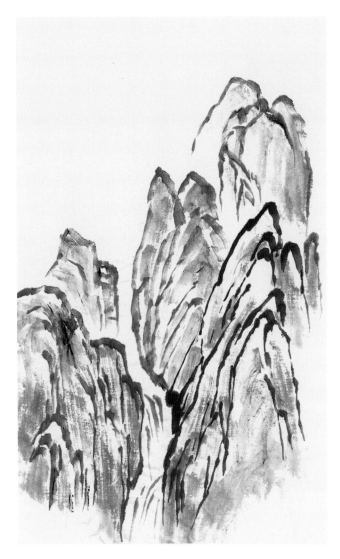

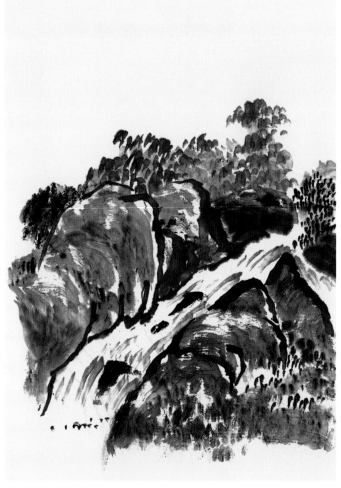

폭포 옆 바위는 좀 더 진하게 표현한다.

■ 폭포 그리기

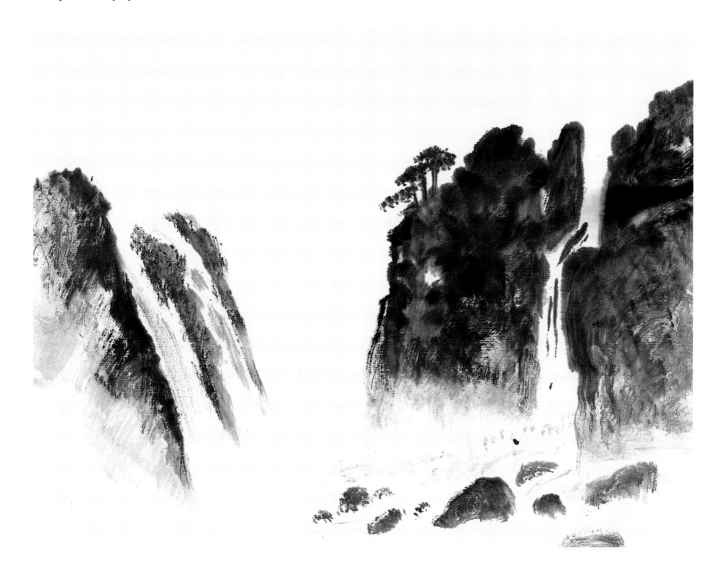

폭포를 그릴때는 물 주위를 좀 짙게 그린다.

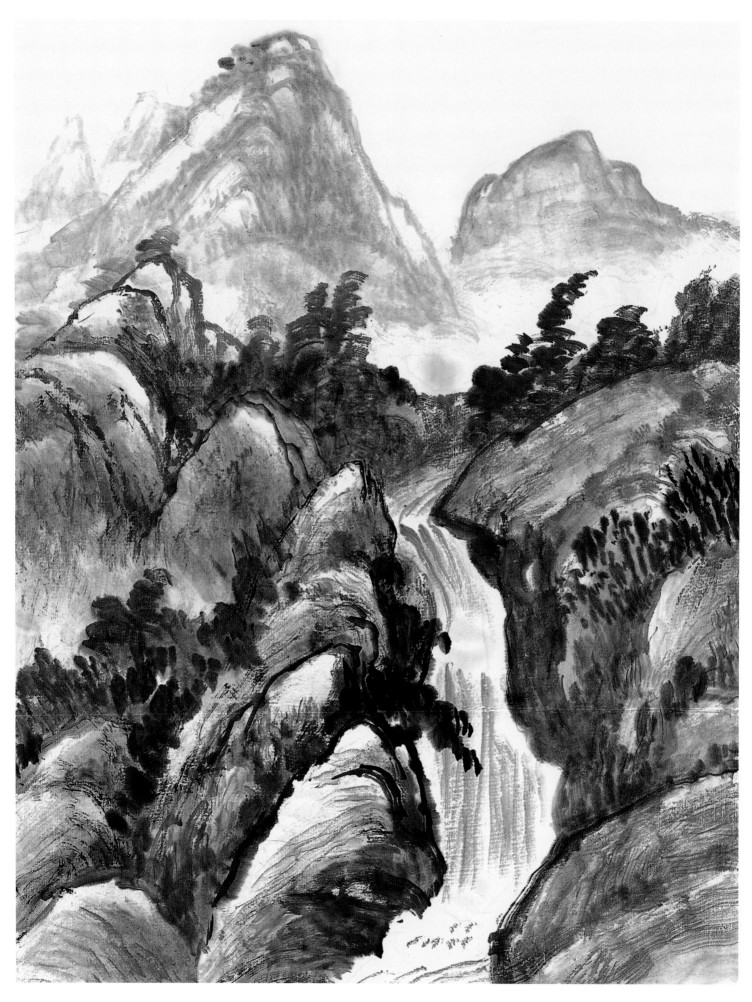

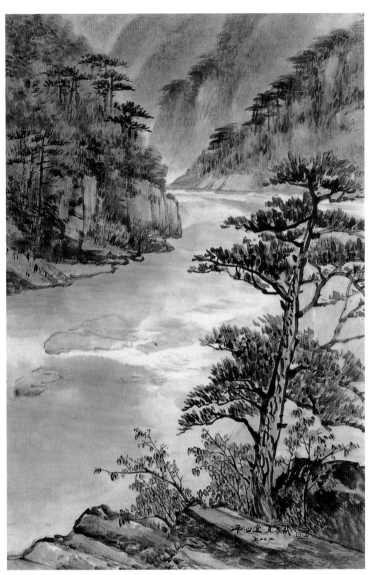

구태희 作 심산유곡 • 70×46cm

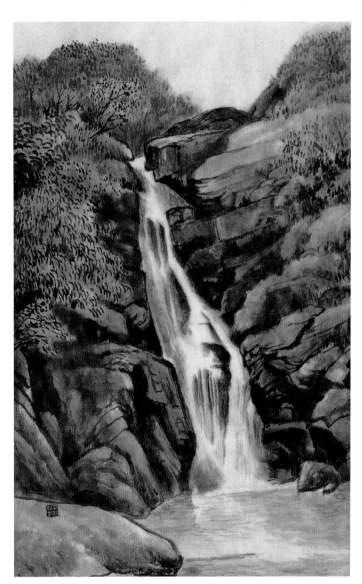

구태희 作 폭포 • 73×46cm

■ 물의 표현

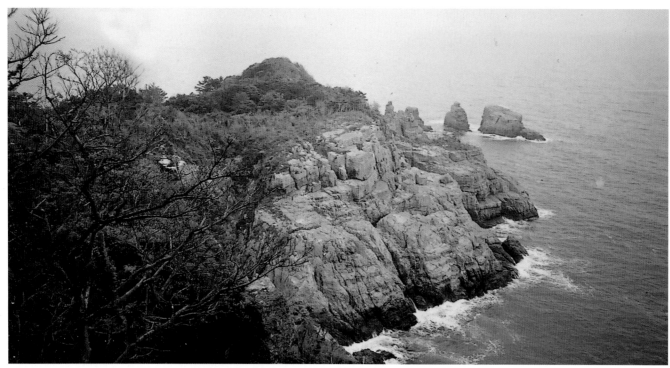

바다와 바위의 어울림

계곡의 물 흐름 표현

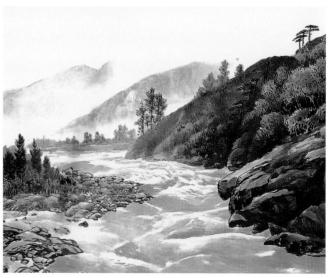

구태희 작

바다와 구름의 어울림

바다에 비친 물

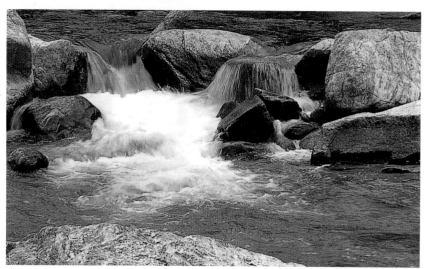

■ 산과 물과 구름

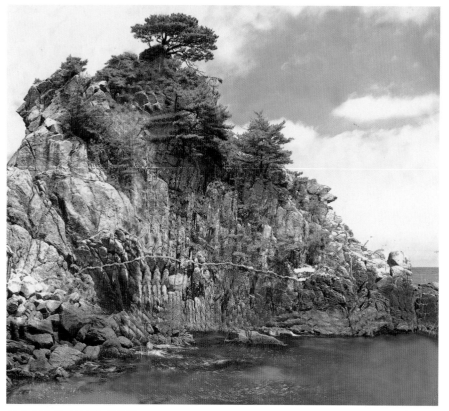

산과 나무와 구름의 어울림

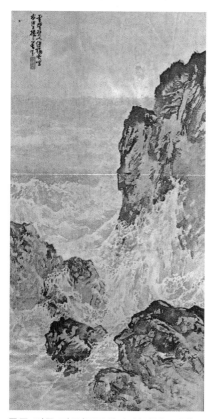

중국 작품 파도(중국화가 부견부 그림)

■폭포가 들어간 바위의 어울림

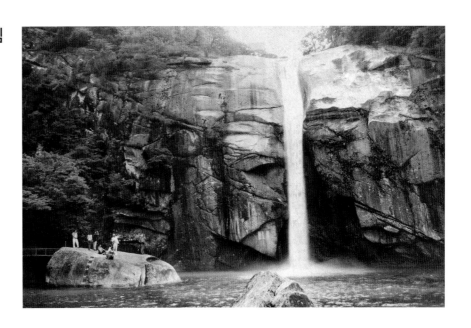

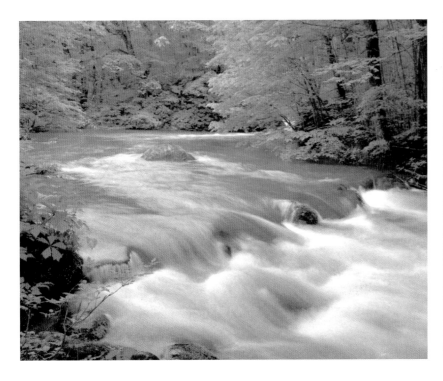

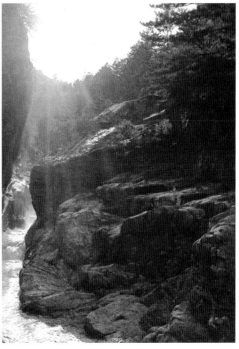

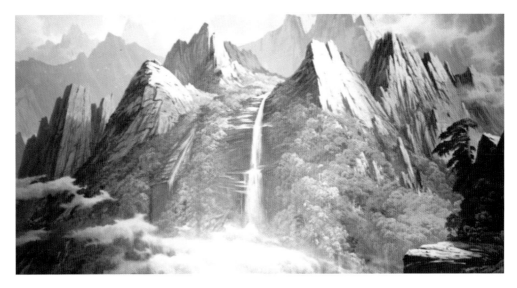

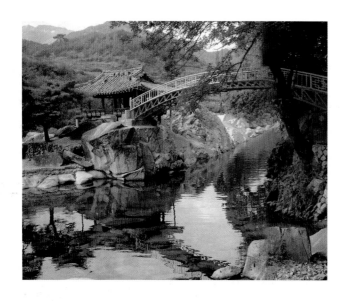

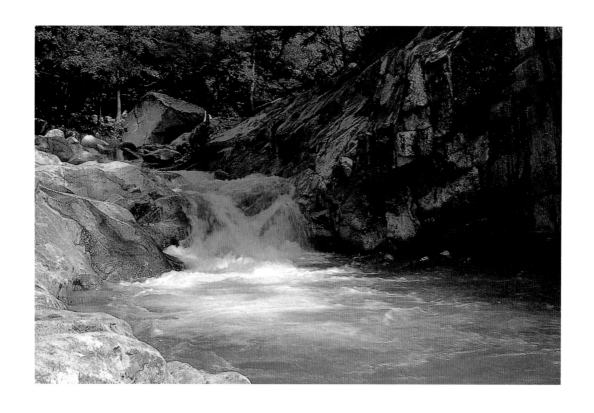

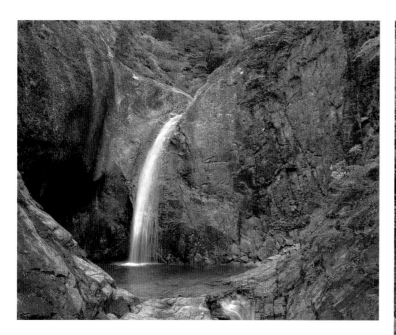

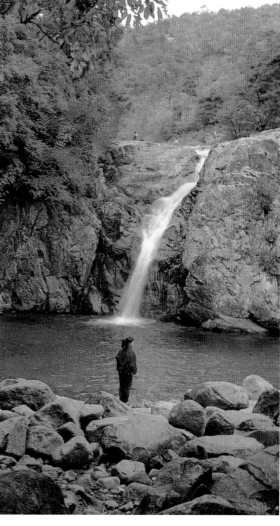

돌담의 모양도 관찰해 보자.

사인암

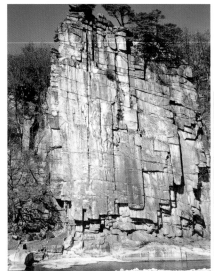

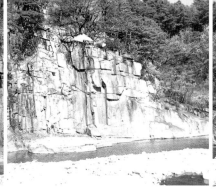

사인암

8. 논, 밭 그리기

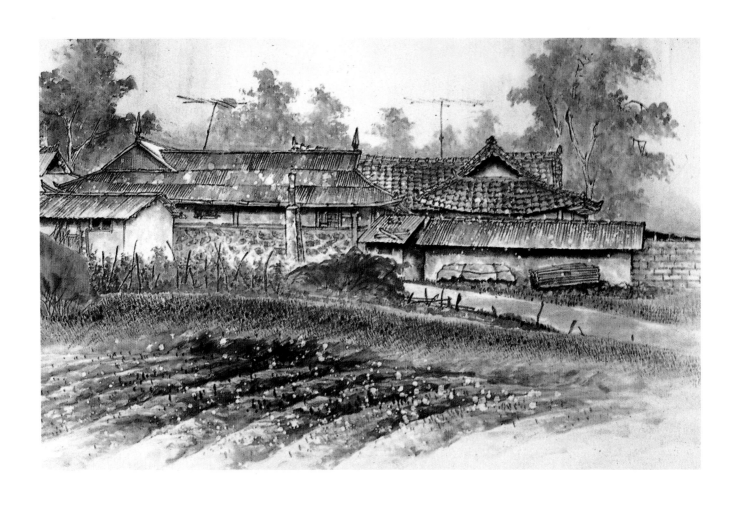

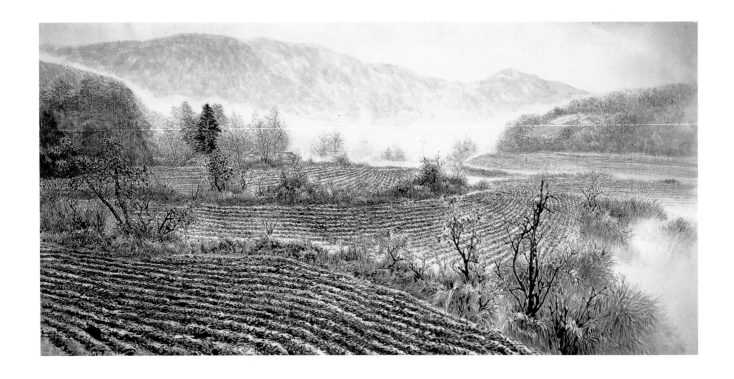

9. 집의 표현(초가, 기와, 일반)

■ 초가집 그리기

■ 초가집 그리기

■집과 돌과 나무 살펴보기

■여러가지 기와집 (집의 방향에 따른 다른 모양)

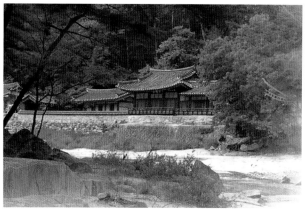

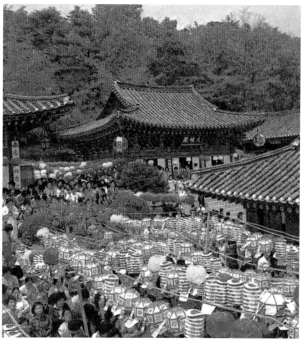

■위에서 본 집

■아래서 본 모습

서울에서 유일하게 시간이 멈춘
북촌 한옥마을

How many places have you visited
in the Bukchon Hanok village by far?
走到北村韓屋測試了?

Bukchon Hanok village
the only place where time stops in Seoul
首尔唯一让时间停留的北村韓屋村

1 북촌1경 창덕궁 전경
Bukchon 1st Scenery
Changdeokgung Complete View
昌德宮—昌德宮全景

돌담 너머로 창덕궁의 전경이 가장 잘
보이는 장소이다. 언덕을 오르면 펼쳐지며
북촌에서 빼놓을 수 없는 경관이다.

The best spot for seeing the entire view of
Changdeokgung place over the stone wall. It
can be seen once you step up the hill. It shall
not be omitted from the Bukchon view. 越
过石墙，就可以清晰的看到昌德宫全景，站在小山坡
上，放眼望去可观赏到北村全貌。

Free
Have a onderful trip!

인사동/삼청동/가회동

알짜정보가 다~담겼다!
북촌가이드북 다담

북촌지도, 북촌8경소개,
서울지하철노선도 수록

북촌에 많은 스토어 중
어느 곳을 가야 할지
고민이라면?!

먹거리/볼거리
뷰티/쇼핑/문화체험 등
원하는 정보만 쏙쏙!

농담을 이용하며 필선의 살아 있는 느낌을 살려 살아있는 그림을 그린다.

■탑

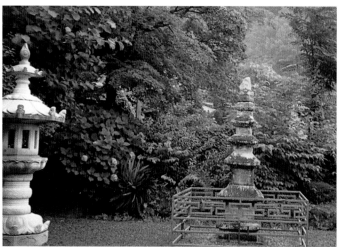

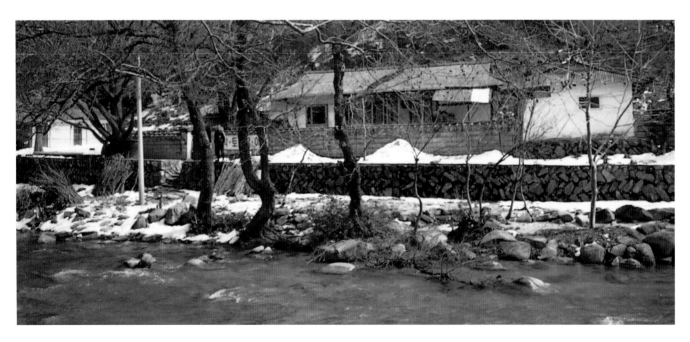

■여러가지 집들의 표현

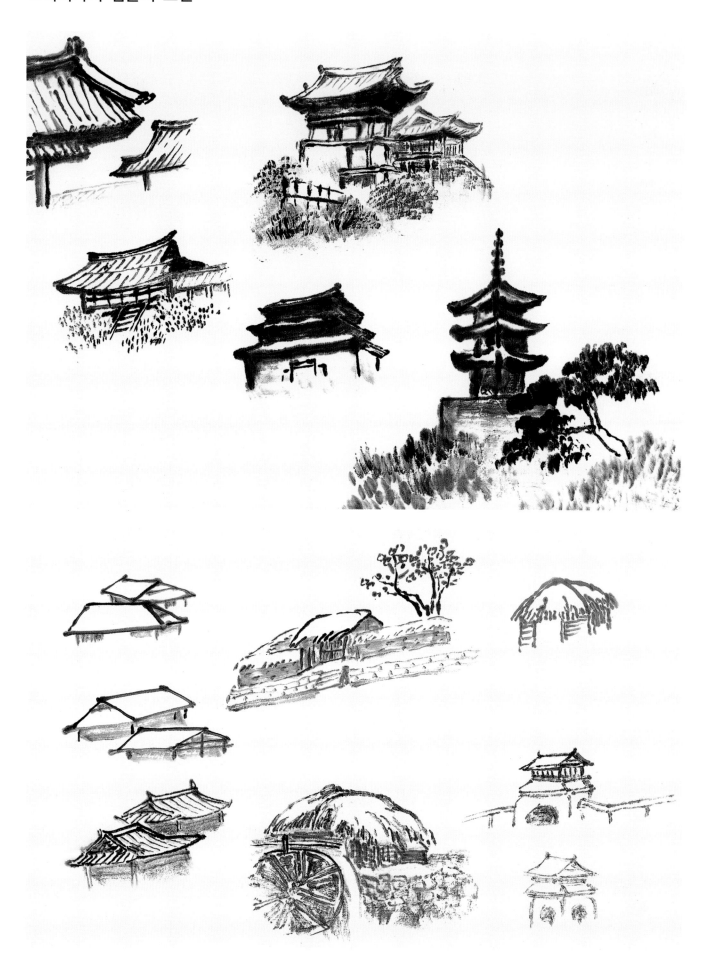

10. 그 외 여러가지 좋아하는 그림

■바다 풍경

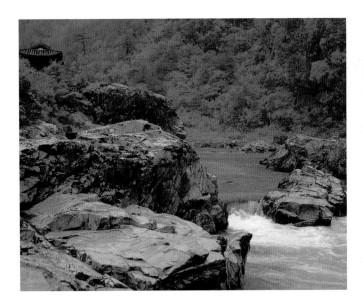 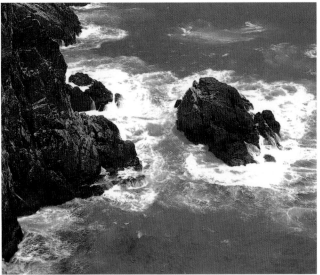

■바다 풍경

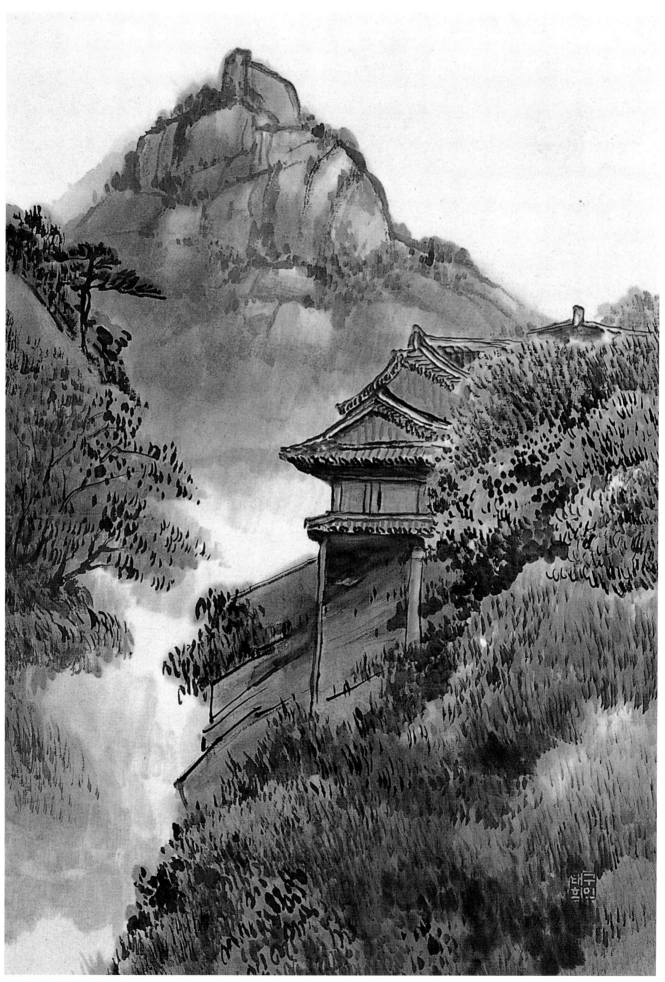

구태희 作 보덕암 • 54×38cm

■ 배 그리기

■ 배 그리기

■바다의 풍경

■ 억새풀의 관찰

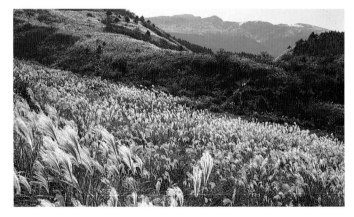

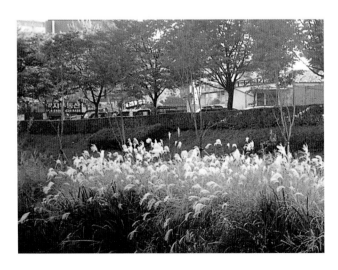

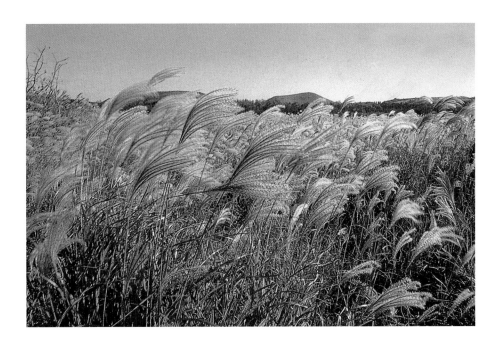

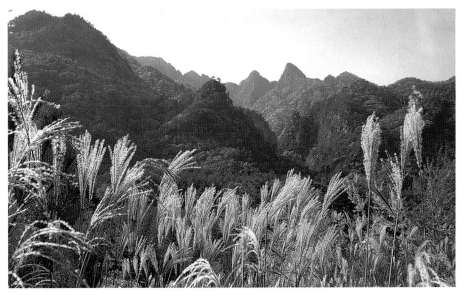

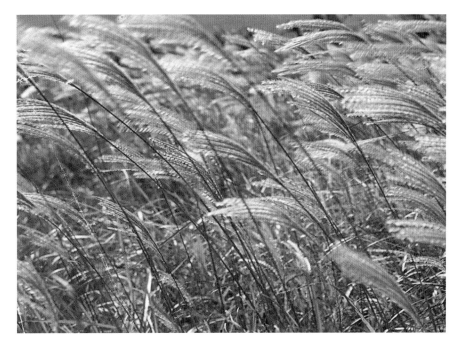

■억새풀 그리기

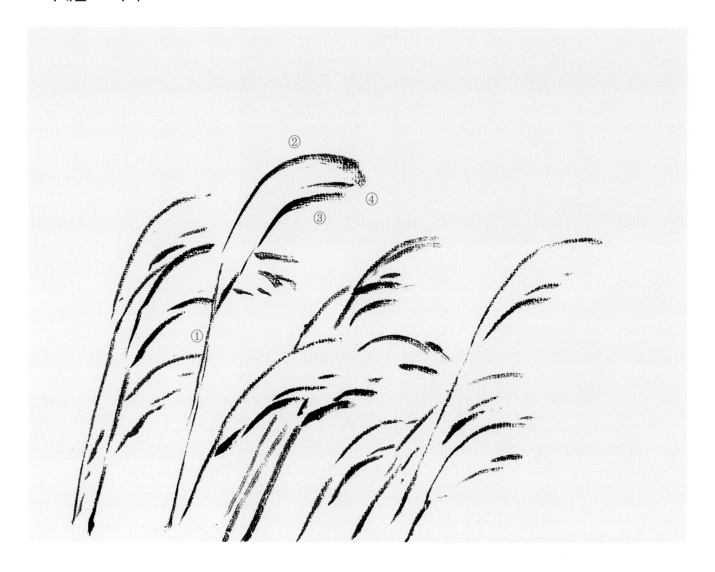

억새는 누구나 좋아하지만 그림으로 나타내기는 조금 어렵다. 선이 리듬을 타야하고 전체 어울림이 자연스러워야 한다. 선의 강약으로 살아있는 그림을 그려 줘야 한다.

■ 계절 나타내기 - 봄

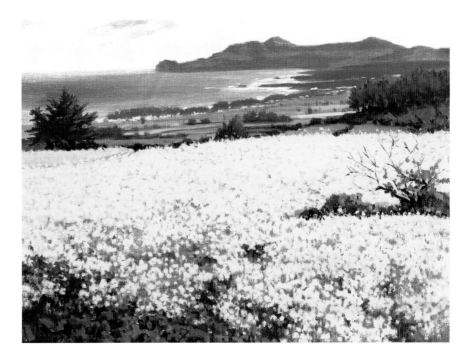

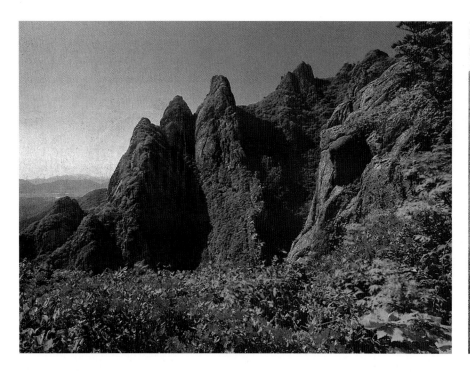

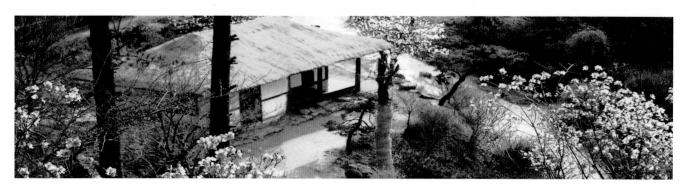

■계절 나타내기 – 여름

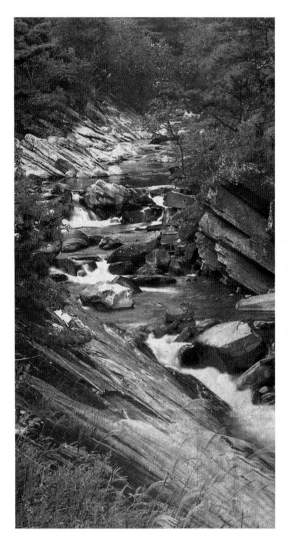

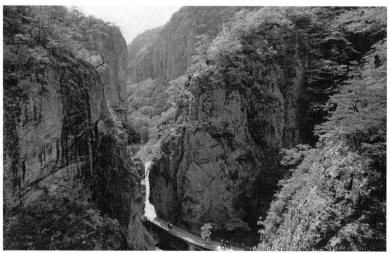

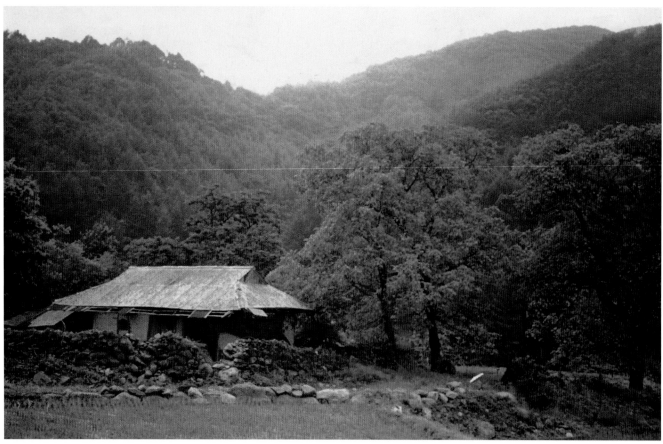

■ 계절 나타내기 - 가을

■계절 나타내기 – 겨울

■계절 나타내기 – 겨울

■계절 나타내기 - 겨울

구태희 作 설경

■계절 나타내기 - 겨울

■구름과 어우러진 풍경

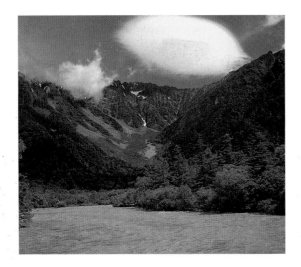

■구름과 어우러진 풍경

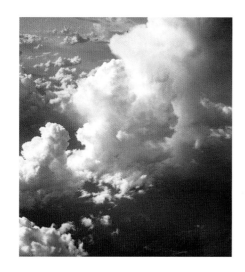

■구름과 안개와 산과 물과…

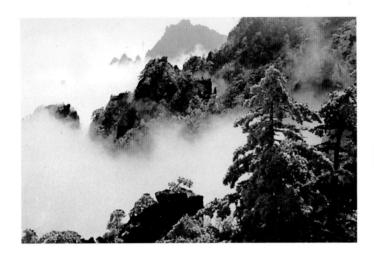

■안개, 구름

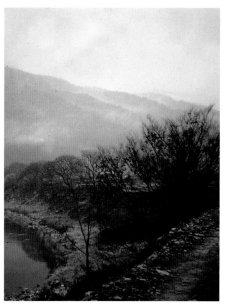

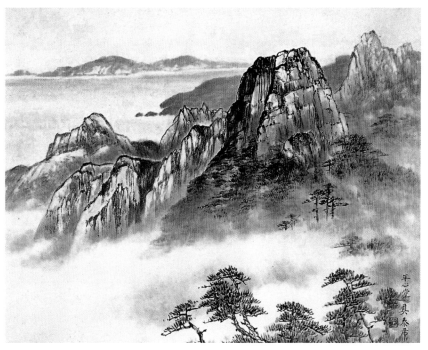

구태희 作

■일몰 일출-구름 안개의 어울림

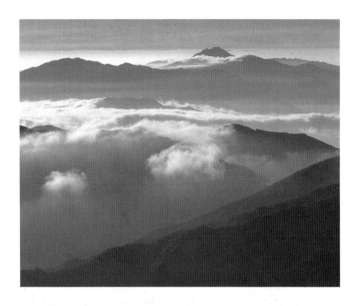

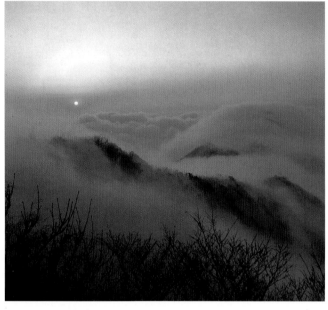

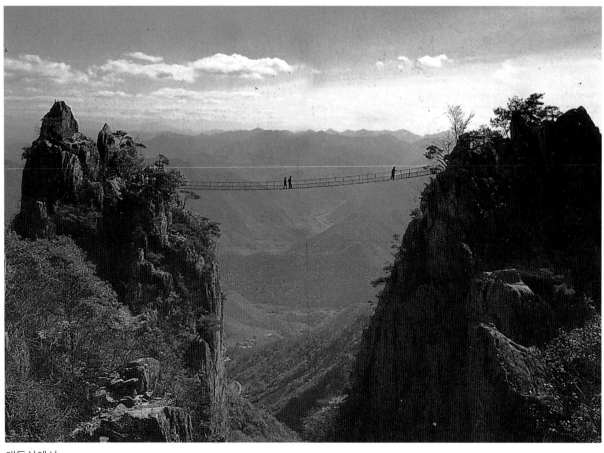

대둔산에서

11. 사진보고 스케치 해보기 – 연필보단 볼펜으로

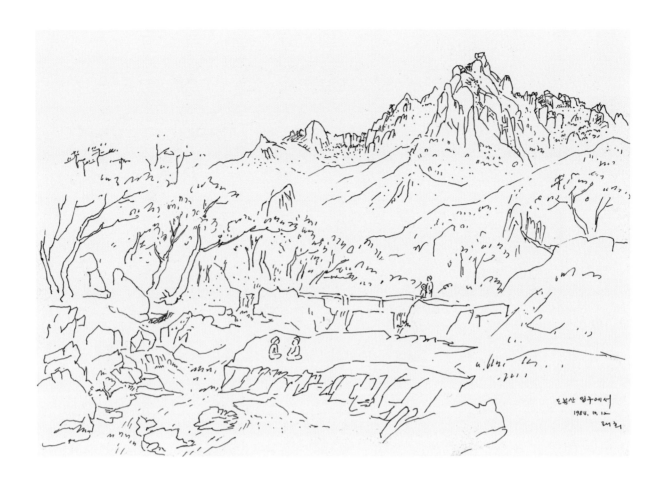

도봉산 입구에서
1984. 10. 12
태희

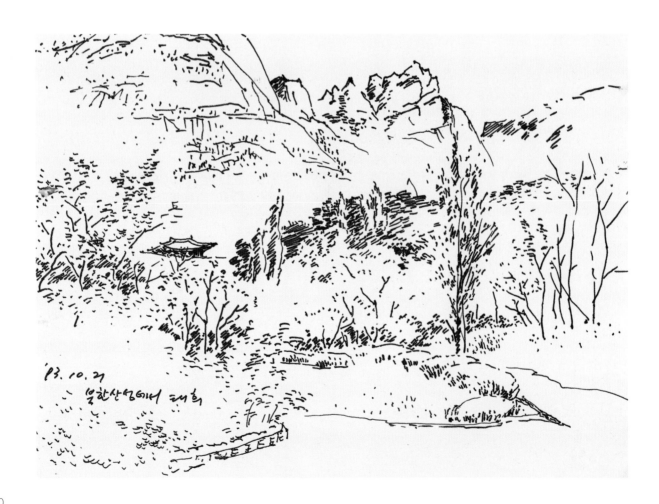

'93. 10. 21
북한산성에서 태희

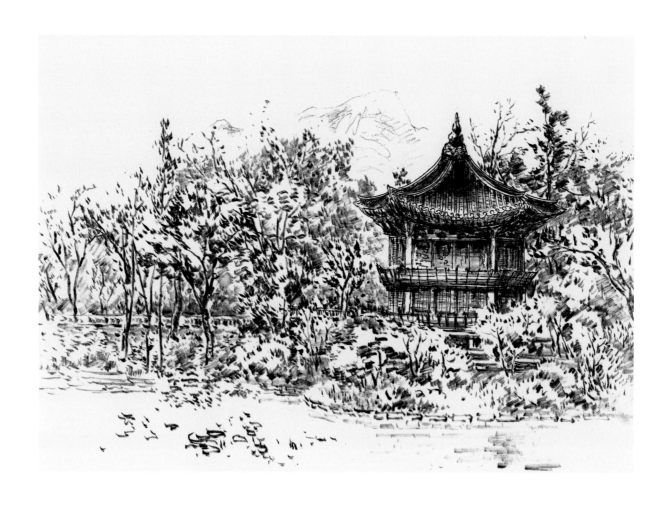

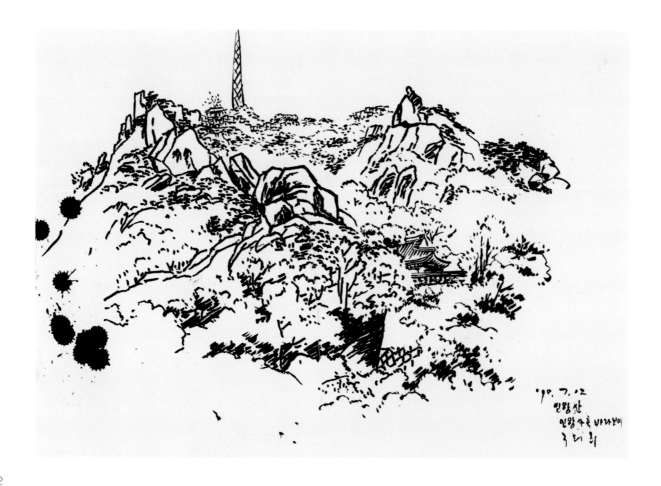

'9. 7. 02
인왕산
인왕산을 바라보며
우 디 의

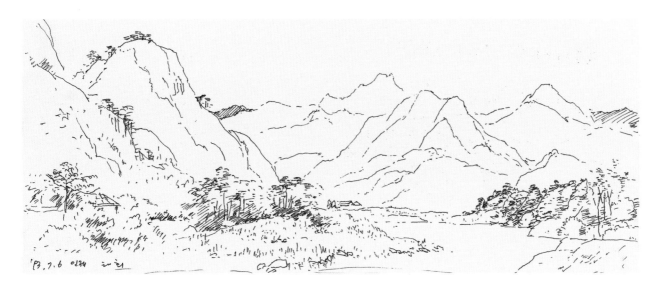

'83.7.6 아침 대희

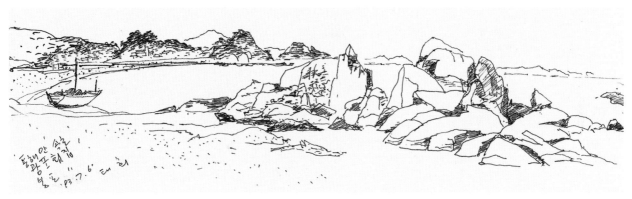

'83.7.6 대희

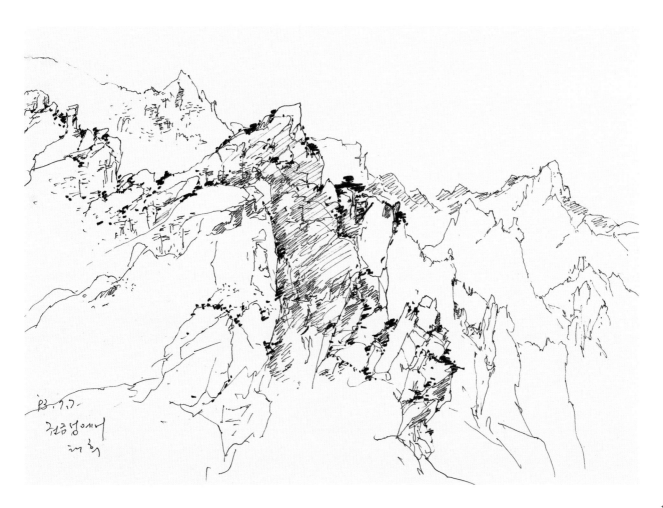

'83.7.7
겨름밤에서
대희

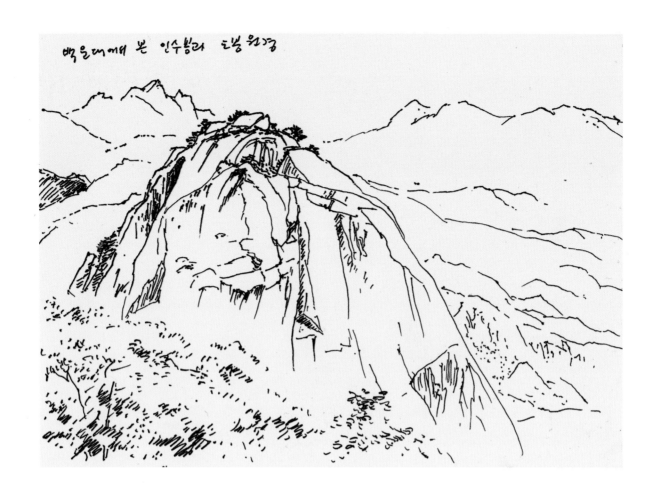

백운대에서 본 인수봉과 도봉 원경

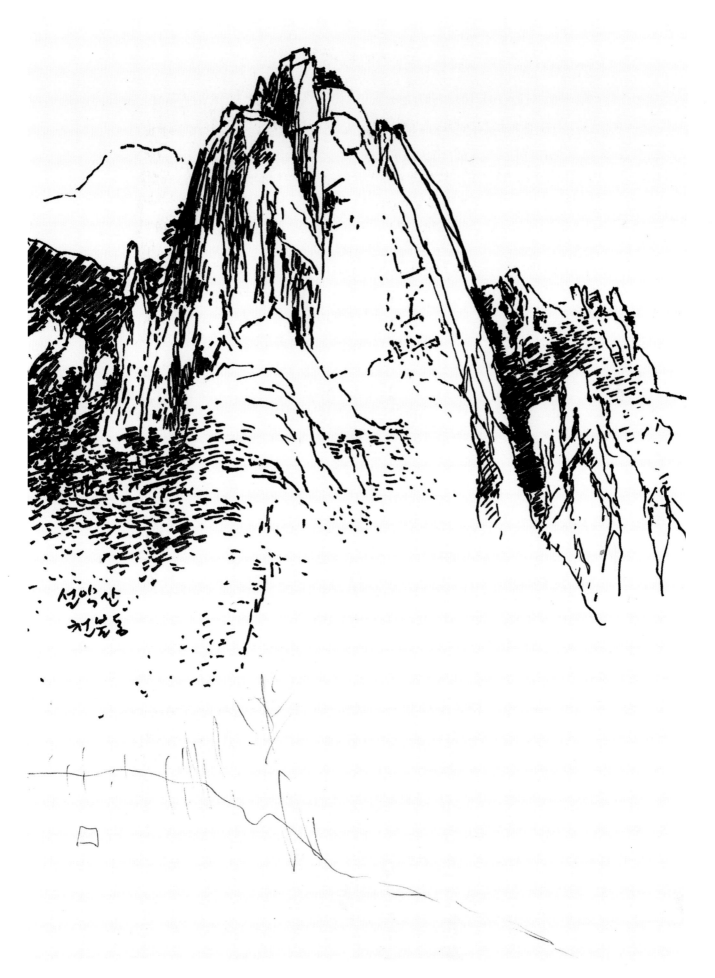

설악산
천불동

나는 비네
서로의 가슴에서 잠들수 없기를. 나는 비네.
새의 깨끗한 노래로 사색과 묵상으로 고른 숨을 쉬기를.
서로 미워하는 사람들이 서로가 숨을 멎고
아름다운 꽃 앞에서 서기를. 서로의 계명으로 노래 부를 수 있기를.
　　　　　　　　　　　　　박 두딕 시인의
　　　　　　　　　　　　　—— 앝花期 "

91. KOO, TAE HEE

12. 그림 감상

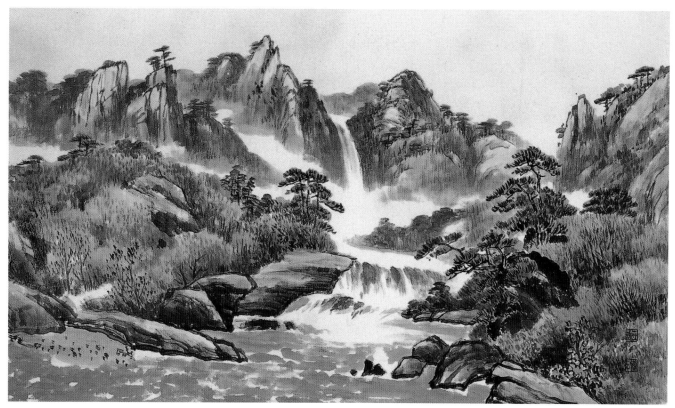

구태희 作 아름다운 산하 • 64×110cm

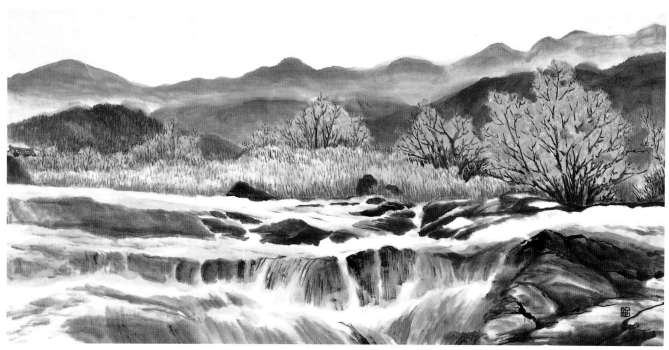

구태희 作 지리산 줄기 • 122×61cm

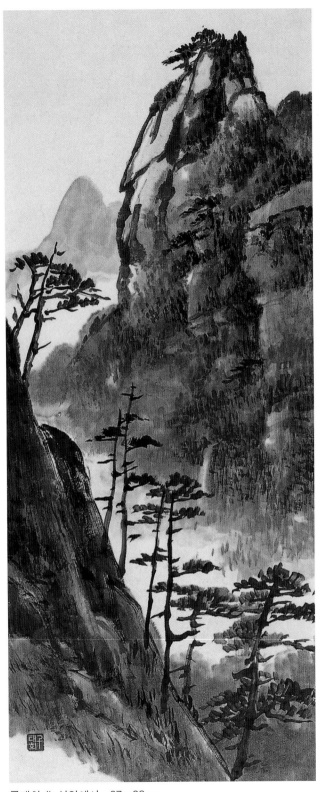

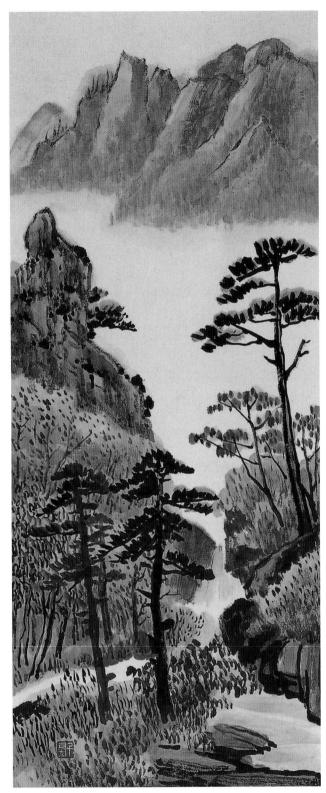

구태희 作 설악에서 • 67×28cm 구태희 作 천불동계곡 • 67×28cm

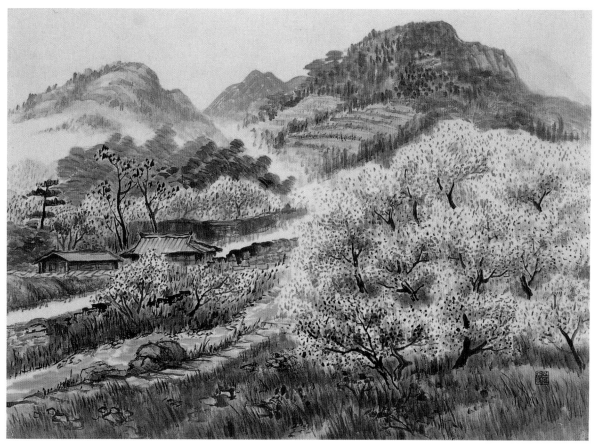

구태희 作 꽃속의 봄 • 49×69cm

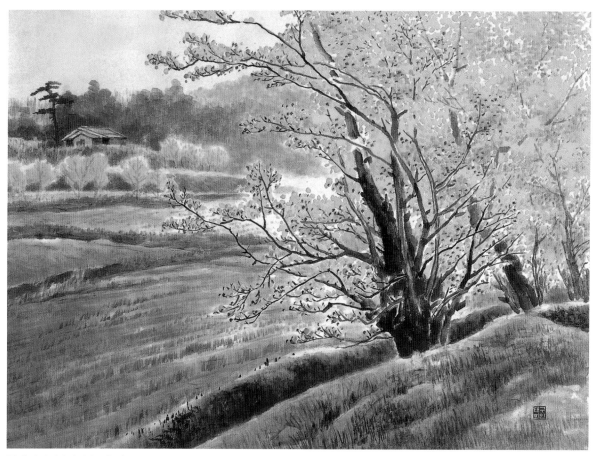

구태희 作 봄이 오는 소리 • 53×70cm

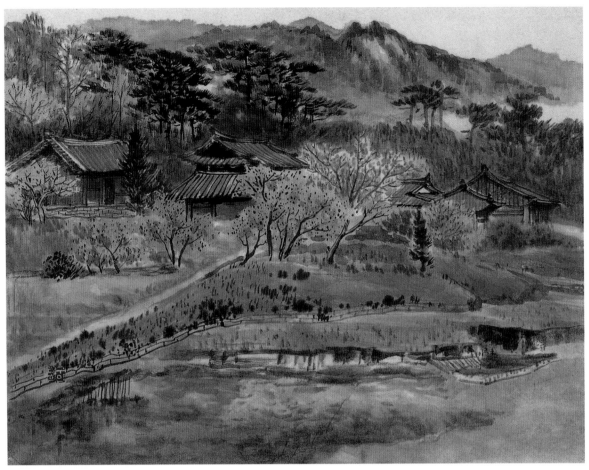

구태희 作 산사의 봄 • 35×46cm

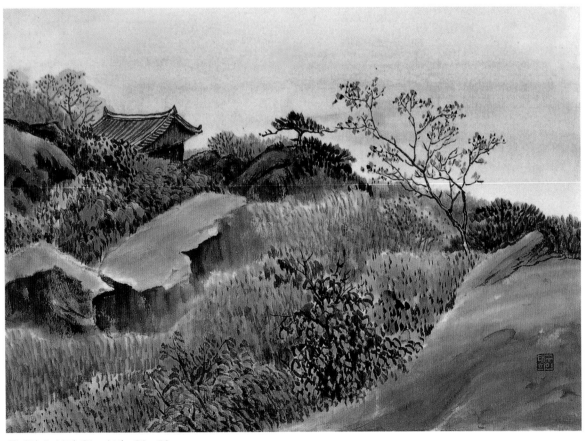

구태희 作 봄이 오는 소리 • 36×50cm

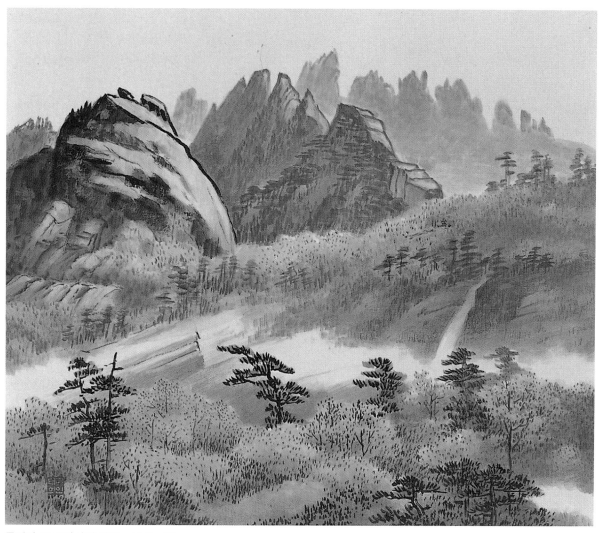

구태희 作 금강산의 가을 • 44.5×53cm

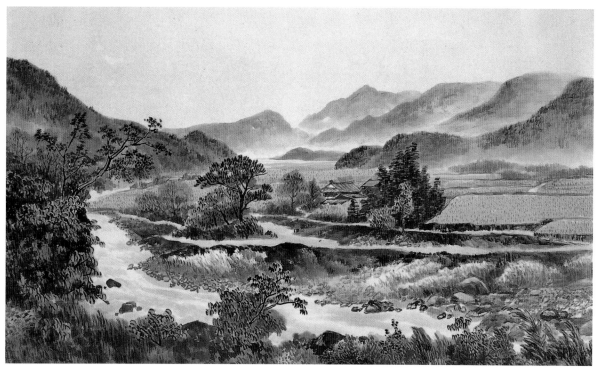

구태희 作 풍성한 가을 • 87×142cm

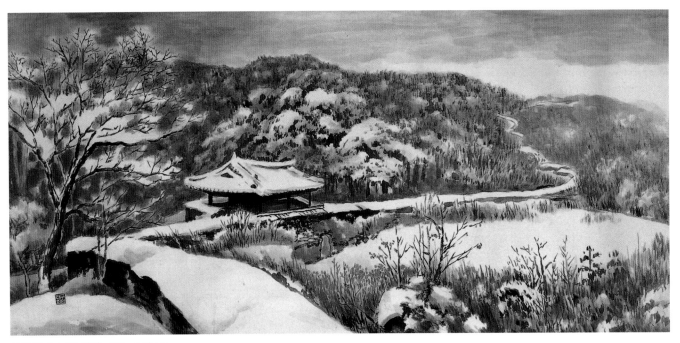

구태희 作 남한산성 • 70×140cm

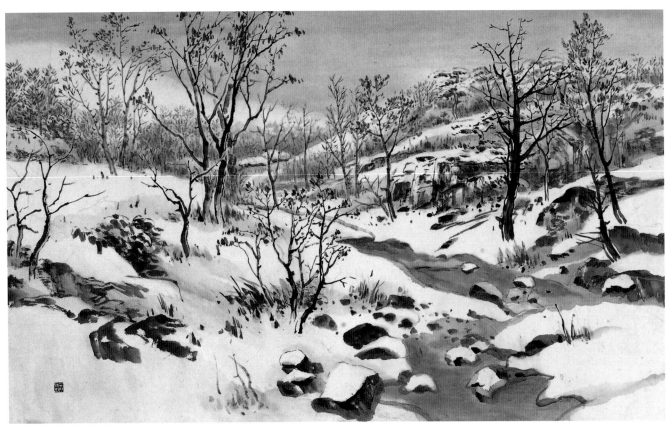

구태희 作 만설 • 105×64cm

■스케치 그림(화첩 그림)

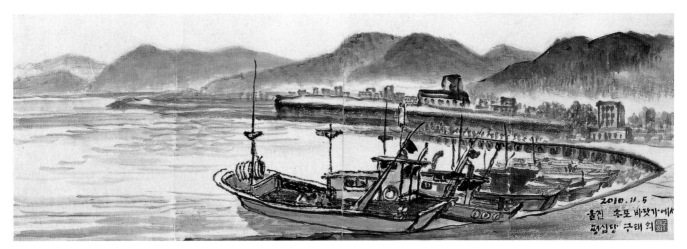

구태희 作 울진 • 27×28cm

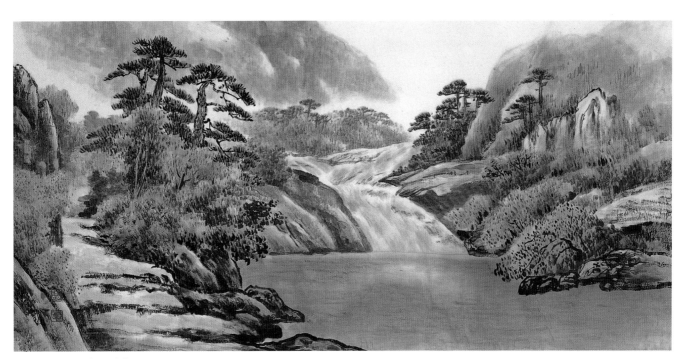

구태희 作 아름다운 산하 • 60×120cm

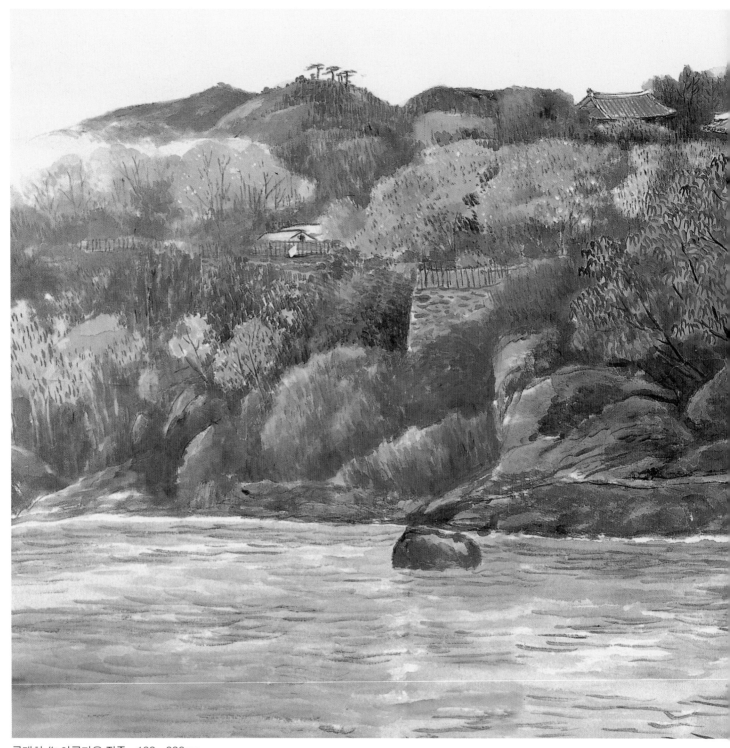

구태희 作 아름다운 진주 • 102×226cm

※작품은 진주 촉성루이고 강원도 화천의 그림입니다.
　큰 그림은 화실에서 사진과 스케치를 바탕으로, 작은 그림은 그 자리에서 바로 그리기도 하구요. 물감은 동양화물감입니다.

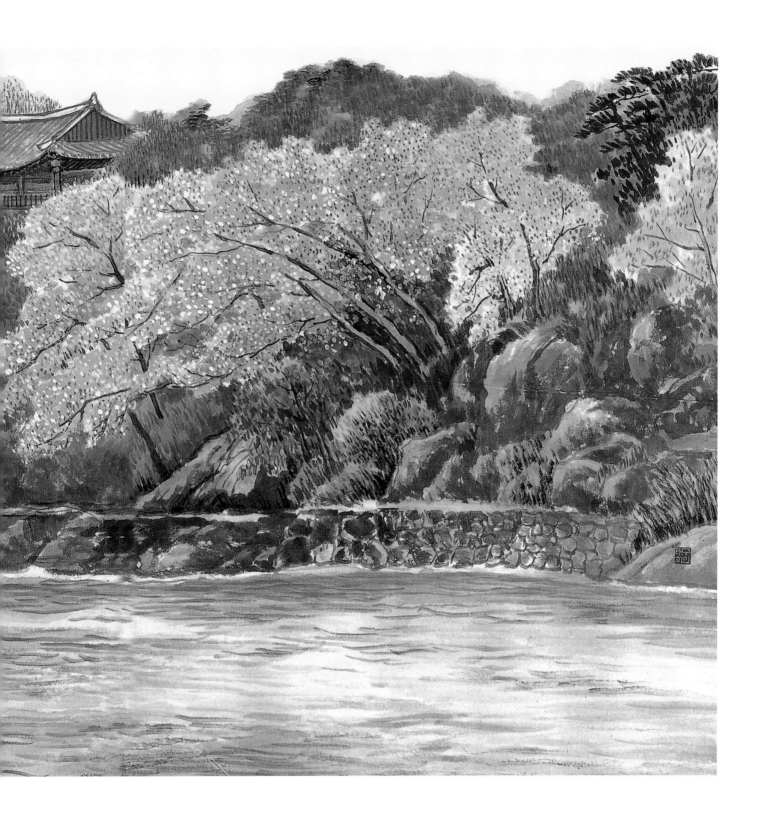

〈캔버스 사이즈〉

CANVAS			
호수	F	P	M
0호	18.0×14.0		
1호	22.7×15.8	22.7×14.0	22.7×12.0
2호	25.8×17.9	25.8×16.0	25.8×14.0
3호	27.3×22.0	27.3×19.0	27.3×16.0
4호	33.4×24.2	33.4×21.2	33.4×19.0
5호	34.8×27.3	34.8×24.2	34.8×21.2
6호	40.9×31.8	40.9×27.3	40.9×24.2
8호	45.5×37.9	45.5×33.4	45.5×27.3
10호	53.0×45.5	53.0×40.9	53.0×33.4
12호	60.6×50.0	60.6×45.5	60.6×40.9
15호	65.1×53.0	65.1×50.0	65.1×45.5
20호	72.7×60.6	72.7×53.0	72.7×50.0
25호	80.3×65.1	80.3×60.6	80.3×53.0
30호	90.9×72.7	90.9×65.1	90.9×60.6
40호	100.0×80.3	100.0×72.7	100.0×65.1
50호	116.8×91.0	116.8×80.3	116.8×72.7
60호	130.3×97.0	130.3×89.4	130.3×80.3
80호	145.5×112.1	145.5×97.0	145.5×89.4
100호	162.2×130.3	162.2×112.1	162.2×97.0
120호	193.9×130.3	193.9×112.1	193.9×97.0
150호	227.3×181.8	227.3×162.1	227.3×145.5
200호	259.1×193.9	259.1×181.8	259.1×162.1
300호	290.9×218.2	290.9×197.0	290.9×181.8
500호	333.3×248.5	333.3×218.2	333.3×197.0

산수화를 가르치면서

　　세상이 하도 빨리 변하면서 산수화란 먹과 붓을 가까이 한다는게 젊은 세대들에겐 점점 멀어지는 것 같아 안타깝다.

　　그러나 진주교육대학교에서 전시회를 보고 느낀 학생들의 반응에 너무너무 고마워 이 글을 쓰게 되었다.

　　그냥 무심히 지나칠 수 있는 일이겠지만 총장님과 동양화를 가르치는 교수님까지도 교육에 대한 열정이 가득 했기에 학생들의 이런 심리가 한국화에 대한 인식이 너무나 새로워졌음을 교단에 서 보았던 나의 열정을 전해 준 것 같아 너무나 감사하고 또 감사한다.

　　산 교육장을 이끌어 주신 분께 그림 그리는 사람으로써 정말 보람되고 가슴 뿌듯함을 학생들이 보내주신 훌륭한 감상문에 그저 고개 숙인다. 정신적으로도 얼마든지 고차원적이고 우리의 마음속 깊이까지 스며드는 것이 우리의 한국화란 것을 느끼며 점점 더 그 깊이에 빠져들 수 있을 것이다. 아무튼 고맙고 또 고마워 여러분들의 글을 같이 싣는다. 기회가 된다면 좀 더 가까이 하고 싶은 여러분들에게 따뜻하고 고마운 마음을 전하며...

　　모두 맛있고 멋있는 아름다운 인생을 만들어 갑시다.

2018. 11.
평심당 구태희 드림

구태희 작가님의 '아름다운 진주'를 보고 나서

　안녕하세요. 구태희 작가님 저는 진주교육대학교에 다니고 있는 음악교육과 1학년 조현영이라고 합니다. 이번에 작가님이 기획하신 미술공모전 잘 보았습니다. 모든 작품들이 하나같이 주옥같은 훌륭한 작품이었습니다. 그러나 저는 그 중에서도 특별히 작가님께서 그리신 '아름다운 진주'라는 작품이 정말 마음에 들어서 작가님께 쓰는 이 글을 통하여 그 감상평을 남기고자 합니다.

　제가 이 작품에 특별히 관심을 가지게 된 이유는 작품명 그대로 작가님께서 제가 다니는 학교의 본고장인 진주를 표현하셨기 때문입니다. 제가 다니는 학교가 진주에 있어서라는 이유도 있지만, 개인적으로도 저는 진주는 살기도 좋고 아름다운 경관도 많이 소유하고 있는 말 그대로 아름다운 도시라고 생각해 왔습니다. 그리고 이 그림은 작가님께서 그러한 진주의 명소인 촉석루를 아름답게 그리신 그림입니다.

　이 그림은 작가님께서 진주, 구체적으로 촉석루와 그 촉석루를 둘러싼 남강을 봄이라는 계절적 배경을 두고 그리신 그림으로 생각됩니다. 우선 이 작품은 이 작품의 제목을 읽은 사람이 이 그림을 처음 보았을 때에 이 그림이 나타내는 배경이 어느 곳인지 보는 사람으로 하여금 확실히 알도록 하기 위해서 촉석루와 남강을 수채화 방식을 통해 매우 사실적으로 묘사가 되어있습니다. 작가님 스스로가 '나는 진주의 이 장소가 있기 때문에 진주가 더욱 아름답게 느껴진다'라는 말씀을 이 그림을 통해서 하고 계신 것이지요. 그리고 이 그림은 특히 촉석루에 찾아온 봄을 만개한 벚꽃을 통해 더욱 부각시키고 있는데 푸르게 피어난 나무들의 수많은 잎사귀들과 분홍빛을 선명하게 드러낸 벚꽃, 그리고 맑은 남강의 물과 조금씩 흔들리는 수면에 반사되어 비친 나뭇잎들과 벚꽃잎들의 밝은 색상들은 이 그림을 보는 사람들로 하여금 '이 그림에는 진주의 완연한 봄이 담겨있구나'라는 생각이 자연스레 들게 합니다. 게다가 전체적으로 밝은 배경이 보는 사람들에게 더욱 그러한 생각을 주는 것이지요. 그러나 이 그림에서 느껴지는 밝음은 비단 봄을 드러내는 소재에서만 느껴지는 것만은 아닙니다. 전체적으로 이 그림의 채색 방식은 그림의 소재가 되는 사물 또는 건물마다 뚜렷한 원색을 드러내는 것이 아니라 원색보다 연한 색으로 드러나게 하는 방식입니다. 예컨대 그림의 주변에 많이 보이게 되는 돌들은 연한 회색으로, 남강의 맑은 물은 하늘색과 하얀색으로 그려짐으로써 봄의 밝고 화사한 부분들만 드러내고 혹여 색을 통해 드러날 수도 있었음직한 어두운 부분은 명암을 제외하고는 거의 완전히 제하다시피 되어 있습니다. 또한 이 그림에서 드러난 진주의 봄은 배경이 되는 사물들이 그림 전체에서 차지하는 비중을 통해 또 다시 드러나게 되는데, 이 그림에 나타난 촉석루는 사실 이 그림이 진주의 모습을 드러내는 상징적인 역할을 하기는 하지만 그림 전체에서 큰 비중을 차지하지는 않습니다. 오히려 만개한 벚꽃과 그 앞을 유유히 흐르는 남강의 물이 거의 대부분이 구도를 차지하지요. 따라서 작가님께서는 이 그림을 통해 '진주의 촉석루에 찾아온 봄은 이렇게 아름답다'라는 것을 말하고자 하신 것이 아닌가 하는 생각이 듭니다. 전체적으로 이 그림은 분명히 진주에 찾아온 봄을 굉장히 서정적으로 아름답게 담아내신 그림이 맞습니다. 하지만 제가 그림을 감상하며 한 가지 아쉬웠던 점이 있는데 그것을 하얀색으로 처리되어 있는 진주의 하늘입니다. 연한 하늘색으로 칠해진 하늘의 배경과 하얀 구름이 있었더라면 조금 더 좋지 않았을까 하는 생각이 있었던 것 같습니다. 그러나 조그마한 아쉬움에도 불구하고 이 작품은 제 마음에 큰 감동을 준 작품이었고, 이 작품을 통해 저는 아름다운 진주를 더욱 아름답게 느낄 수 있었습니다. 감사합니다.

<div style="text-align: right">-20171102 음악교육과 조현영</div>

'붓, 먹으로 그리다' 전시회에서

'아름다운 진주'를 그리신 구태희 화백님께

안녕하세요. 저는 진주교육대학교 미술교육과에 재학중인 스무살 하재강이라고 합니다. 이번에 학교에서 개최했던 '붓, 먹으로 그리다'라는 전시회에서 선생님의 작품을 보고 편지 올립니다. 전시장의 구조상, 선생님의 이 작품을 제일 먼저 보게 되었습니다. 작품에는 진주성의 아름다운 봄이 딱 그 부분만 잘라서 붙인 듯, 그 형형함을 자아내고 있었습니다. 전시 작품 중, 몇 안되는 채색작품이라 그런지 모르겠지만, 다른 작품을 감상하면서도 이 작품이 뇌리에 남아있었습니다. 아마도, 제일 큰 이유는 이 작품이 진주성의 봄을 생생히 담아내고 있었기 때문이라고 생각합니다. 저는 통영에서 진주로 올라와 대학생활을 했습니다. 올해 봄에는 예전과는 다른 생활에 분주해서, 주변을 잘 둘러보지 못했습니다. 그래서 이렇게 벚꽃으로 둘러싸인 아름다운 진주성을 볼 수도 없었지요.

하지만, 선생님의 작품을 보고 제가 보지 못했던, 2017년 진주성의 봄을 그림으로나마 느낄 수 있었습니다. 그림 곳곳에 남아있는 세밀한 붓질과 선, 그리고 이에 담긴 정성은 그 어느 사진들보다 저에게 봄 진주성의 따스함을 잘 전해주었습니다. 그리고 2017년 올해는 제가 사회생활에 첫 발을 내딛은 해라서 봄의 의미가 더욱 크게 느껴진 것도 선생님의 작품이 잘 와닿는 또 다른 이유이기도 합니다.

벌써, 가을이 가고 겨울의 문턱으로 들어섰습니다. 밤이 길어지고 나무는 주황빛 옷을 벗고 추운 겨울을 맞이하려는 시기지요. 선생님께서도 이런 시기에 몸 건강히 지내시고 따뜻한 겨울 보내시길 바랍니다. 이만 글을 마칩니다.

-20171110 미술교육과 하재강

구태희 작가님께

　작가님 안녕하세요? 저는 진주교육대학교 영어교육과인 최연진이라고 합니다. 저는 저희 학교가 너무 영광스럽게도 훌륭한 전시회를 연다는 소식을 듣고 바로 찾아가보았습니다. 전시회는 그림으로만 되어 있는 작품, 글로만 되어 있는 작품, 그림과 글이 융화되어있는 작품 이렇게 세가지로 구분되어 있었습니다. 저였다면 못했을 작품들을 눈으로 직접 볼 수 있다는 것이 얼마나 영광스러웠는지 모릅니다. 제가 그림이나 네온 등의 전시회를 보러다니는 것을 좋아하는데, 굳이 다른 지역에 직접 찾아가지 않아도 가까운 곳에서 볼 수 있었다는 것이 너무 기뻤습니다. 모든 작품들이 훌륭했지만 입구에서부터 가장 먼저 볼 수 있었던 작가님의 〈아름다운 진주〉라는 작품이 굉장히 눈에 들어왔습니다. 봄에서만 볼 수 있는 벚꽃과 어우러진 촉석루가 굉장히 이뻤고 옆에 흐르는 남강도 너무 조화로웠습니다. 그리고 굉장히 자세하다고 느낀 것이 남강에 비치 벚꽃이었습니다. 쌀쌀한 날씨가 계속되는 겨울에 보기만 해도 따스해지는 벚꽃을 보니 제 마음 한 켠도 따스해졌습니다. 이제 겨울만 지나면 또 다시 벚꽃을 볼 수 있는데 지금부터 설레네요! 빨리 추운 겨울이 지나 봄이 왔으면 좋겠습니다. 제가 촉석루를 5월달에 한 번 가보았는데 진짜 너무너무 예뻤습니다. 뭐랄까 진주 전통을 느낄 수 있었다고 해야하나? 그런 느낌이었습니다. 그리고 진주유등축제 했을 때 가봤는데 그 때는 정말이지 너무 예뻐서 사진을 찍는데 그 실제 모습이 다 담기지 않아서 아쉬웠습니다. 작가님의 작품을 보고나서 다음 해 봄 때 꼭 벚꽃이 핀 촉석루를 보고싶어졌습니다. 그리고 인상깊었던 점이 진주하면 논개, 논개하면 진주! 작가님의 작품 속 논개바위가 인상깊었습니다. 이렇게 세세하게 표현이 되어있는 작품을 보고 내년 벚꽃과 어우러진 촉석루를 미리 본 것 같아 더욱 더 제 마음을 설레이게 하네요! 좋은 작품 볼 수 있도록 해주셔서 너무너무 감사드립니다. 그럼 요즘 날씨 추운데 감기 조심하세요.

<p style="text-align:right">-20171325 영어교육과 최연진</p>

구태희 작가님께

　안녕하세요. 작가님. 저는 진주교육대학교 1학년에 재학 중인 미술교육학과 이지원이라고 합니다. 작품들을 보던 중 작가님의 작품이 눈에 바로 들어왔습니다. 작가님이 그려내신 진주는 작품 제목 그대로 정말 아름다웠어요. 그리고 제가 은연중에 품고 있던 생각을 반성하게 되었습니다. 저는 20년을 다른 곳에서 살다가 대학 진학을 위해 올해 처음 진주라는 곳을 오게 되었습니다. 진주라는 도시는 예상은 하긴 했지만 생각보다 더 조용하고, 놀 곳이 없는 도시였어요. 그래서 사실 진주에서 1년이 다되도록 살았어도 진주에 대한 매력을 찾지 못하고 부정적으로 보기도 했습니다. 하지만 작가님이 그리신 그림을 보고 작가님의 눈으로 본 진주는 내 눈으로 바라보는 진주보다 훨씬 아름답다는 것을 알게 된 후 직접 진주의 아름다운 부분을 찾아보려 하지 않은 저를 반성하게 되었고 작가님의 눈으로 본 진주를 저도 한번 바라보고 싶어졌습니다. 짧은 순간이었지만 저에게 많은걸 느끼게 해주셔서 감사합니다. 작가님.

<p style="text-align:right">-2017. 11. 22. 이지원</p>

구태희 작가님께

　안녕하세요 작가님? 저는 전주교육대학교 미술교육과에 재학중인 김민주라고 합니다. 이번 저희 학교에서 진행된 전시회에서 작가님의 작품인 '아름다운 진주'를 인상 깊게 감상하게 되어서 이렇게 편지를 씁니다. 작품들이 꽤 많았는데 제 눈엔 작가님의 작품이 가장 인상 깊게 다가왔어요! 요즘 날씨가 너무 추워 따뜻한 봄이 그리워서 인지, 아니면 그저 그림속 풍경이 아름다워서 인지는 모르겠네요. 아마 작품을 보고 있느니 지난 봄이 새록새록 떠 올라서 더 그림 앞에 머물렀던 것 같아요. 진주에서 생활한 지 이제 1년이 다 되어 가는데, 꽃이 만발한 진주성을 보니 대학에 막 입학했던 3~4월 때가 생각이 났어요. 물론 그림 속 장소가 진주성이 아닐 수도 있지만... 저는 진주성이라 생각하고 감상했더니 그렇더라구요. 제가 미술과에 입학해서 아주 조금이지만 그림을 배우게 되었더니, 미술 작품을 보면 그냥 와~ 하는 생각만 했던 옛날과는 달리 좀 더 섬세한 부분까지 눈에 들어왔습니다. 저도 이번에 미술과 작품전시회에 출품하기 위해 유화를 하나 그렸는데, 작가님께서 앞쪽의 꽃은 자세하게 그리고 뒤쪽의 꽃을 흐리게 그리신 것을 보니 제가 이번에 교수님께 배운 원근표현이 생각났습니다. 제가 그린 그림에도 바위가 있는데 이 바위가 앞 쪽에 있는 바위라 자세히 표현해야 했는데 생각보다 굉장히 어렵더라구요. 작가님의 작품 속 바위는 색표현도 예쁘고 명암도 정말 자연스러워서 부러웠습니다. 그림의 기초도 모르는 저였지만 그래도 이번 작품을 준비하면서 원근표현부터 색감까지 여러모로 조금씩 배웠는데, 저도 계속 노력하면 작가님의 십분의 일 수준이라도 그릴 수 있게 되겠죠? 그랬으면 좋겠네요. 작품을 보면서 인상 깊었던 점이 또 하나 있는데, 저는 이때까지 흑백이거나 채색을 해도 짙은 녹색이나 남색정도로만 채색이 되어있는 한국화만 봐서 작가님의 작품이 굉장히 신기했습니다. 밝은 분홍색과 남색, 녹색이 어우러져서 다채롭게 채색된 모습이 멋졌어요! 물론 이렇게 밝게 채색된 한국화 작품이 많겠지만, 제 눈으로 실제로 본 건 이번이 처음이라 기억에 오래 남을 것 같습니다. 이렇게 좋은 그림 그려주셔서 감사해요. 작가님 작품을 보면서 지난 추억들도 많이 생각나고 그림적인 면에서도 여러모로 배웠습니다. 작가님이 이 그림을 날씨 좋은 날 직접 가서 그리신 건지, 작업실 안에서 사진자료를 보고 그리신 건지 저는 모르지만 그래도 이 풍경을 보고 그리는 그 모습이 상상되어서 기분이 좋았습니다. 햇빛 좋고 따뜻한 봄에 좋은 풍경을 그리는 순간은 너무 평화로워서 나른해질 정도인 것 같아요. 저도 내년이나 내후년에 야외에서 풍경화를 그리는 수업이 있었던 것 같은데, 꼭 따뜻한 햇빛아래 앉아서 그림을 그려보고 싶네요. 초등학교 때 이후로는 야외에서 뭔가 그려본 기억이 없는 것 같아서요. 다음에 봄이 오면 저도 친구들이랑 남강에 놀러가서 맛있는 것도 먹고, 그림도 그려보고 즐거운 하루를 보내고 싶습니다. 작가님 좋은 작품 정말 잘 감상했습니다. 앞으로도 멋지고 다양한 그림 계속 그려주셨으면 좋겠어요! 저도 앞으로 열심히 그리면서 실력을 늘려 가겠습니다. 좋은 하루 보내시고 이 편지를 보시는 지금 순간이 행복하셨으면 좋겠습니다. 감사합니다.

<div align="right">-진주교육대학교 김민주 올림</div>

'아름다운 진주'를 그리신 구태희 작가님께

안녕하세요? 저는 진주교대 17학번 이재원이라고 합니다. 교육문화관에서 전시를 한다고 해서 가보았는데 글자로 된 작품들은 제가 보는 눈이 없어서 눈에 잘 들어오지 않았고 주로 그림으로 된 작품들을 감상하고 있었습니다.

그 중 가장 눈에 띄는 작품이 작가님의 작품이었습니다. 남강을 끼고 핀 벚꽃과 높은 지대에 진주성이 살짝 보이는 이 그림이 제 눈을 사로잡은 이유는 진주에 와서 새로 생긴 제 취미와 관련에 있을 것 같습니다.

학업을 위해 진주에 왔지만 원래 저의 집은 부산입니다. 진주에는 여러 장점이 있지만 그 중에서 제 맘에 가장 든 것은 굽이 굽이 도는 남강을 따라서 연결된 산책로와 풍경이었습니다. 집에서 1분 거리에 남강이 있어서 한 번 산책을 해본 뒤로 그 풍경과 분위기에 빠져든 저에게 남강 산책로를 따라 걷는 것은 새로운 취미가 되었습니다.

아직 진주에 온 지 1년이 안되었지만 사계절 중 봄의 남강과 진주성 풍경이 제일 마음에 들었습니다.

작가님의 작품을 보자마자 제 마음에 산책하다 본 그 풍경이 떠올랐습니다. 제목을 보니 '아름다운 진주'라는 점이 더 마음에 들었습니다. 왜냐하면 작가님이 '진주의 아름다움을 어떻게 표현할까?'라는 생각에 대한 답을 저 풍경으로 생각하신 것 같고 저도 '진주의 풍경 하나를 고르면 이게 아닐까?'하는 마음이 있었기 때문에 비슷한 생각을 가진 사람을 만난 것 같은 묘한 반가움이 들었기 때문입니다.

작가님 작품덕에 몸도 마음도 추워지는 겨울에 잠시나마 진주 봄날의 따뜻함을 느꼈고 같은 생각을 느낀 사람을 만난 것 같은 동질감도 느꼈습니다. 작품 잘 보았고 추운 날씨에 감기 조심하시길 바랍니다.

-이재원 드림

〈구태희 작가님의 작품 '아름다운 진주'를 감상하고〉

안녕하세요. 구태희 작가님. 저는 진주교육대학교 17학번 영어교육학과에 재학 중인 이지원이라고 합니다. 이번에 교육문화관에서 작품 전시회가 열린다는 소식을 듣고 친구들과 함께 방문하여 전시회를 관람하게 되었습니다. 전시장에 들어가자 제일 첫 번째로 작가님의 작품 '아름다운 진주'가 전시되어 있었습니다. 다른 많은 작품들이 있었지만 크기와 예쁜 색감이 저의 시선을 바로 끌었습니다.

작가님의 작품을 보고 느낀 점이 많았습니다. 올해 진주교육대학교에 입학하기 전까지는 저는 한 번도 진주를 와본 적도 없고 진주에 대해 아는 것도 전혀 없었습니다. 그런 상황에서 진주를 와보니 처음에는 실망을 했었던 것도 사실입니다. 하지만 진주에서 지내다 보니 작가님의 작품처럼 진주의 아름다운 모습을 많이 볼 수 있었습니다. 먼저 작품그림처럼 진주의 봄입니다. 진주에서는 처음 맞이하는 봄이었는데 한창 벚꽃이 필 무렵 같은 과 동기들과 진양호에 꽃놀이를 갔었습니다. 별다른 기대 없이 갔었는데 휘날리는 벚꽃잎들이 너무나도 예뻤습니다. 작품을 보자마자 딱 바로 그 순간이 떠올랐습니다. 학기 초의 추억도 파노라마처럼 스쳐지나가서 뭉클한 기분이 들었습니다. 작가님도 진주에 계시면서 벚꽃풍경 외에도 많은 아름다운 모습을 보셨겠지요. 요즘은 낙엽이 떨어지는데 그 모습도 정말 아름답고 멋있는 것 같습니다. 앞으로 삼년동안 진주에 더 있어야하니 그 기간동안 다른 멋있는 풍경을 볼 것을 기대하니 설레는 기분이 듭니다. 작가님 덕분에 정말 좋은 추억을 떠올리는 뜻깊은 시간을 가졌습니다. 이번 편지를 빌어 감사하다는 말 전해드리고 싶습니다. 요즘 날씨가 많이 추운데 몸 따뜻하게 하시고 감기조심하시길 바랍니다. 그럼 안녕히 계십시오.

-20171283 A-3-3 영어교육 이지원

구태희 선생님께!

진주교육대학교 미술교육과에 재직중인 이쌍재 교수입니다.

선생님께서 4년전 (2013년)에 기증해 주신 작품은 잘 보존하고 있습니다. 이번에 한국화와 서예 작품만 선정하여 전시회를 가졌습니다. 학교에서 하는 일이라 진행사항을 잘 몰랐습니다. 전시회가 있는 날 알게 되었습니다.

나에게 강의를 듣거나 미술 강사님에게 강의를 듣는 학생들에게 알리어 작품을 감상하고 작가님께 편지 쓰는 형식의 감상문을 받아 보았습니다.

여기에 보내는 편지들은 진주교육대학교에 다니는 1학년 학생 중의 몇 명입니다. 작품을 기증해 주신 것에 대해 늘 감사한 마음을 갖고 있습니다. 가끔 학생들이 쓴 감상문 형식의 편지를 보내어 감사함에 조금이나마 보답하고자 합니다.

하나님의 은혜 안에서 늘 강건하시기를 기원합니다.

감사합니다.

-2017. 11. 24 이쌍재 배상

안녕하세요, 구태희 선생님

진주교육대학교에 재학중인 1학년 권혜진이라고 합니다. 저희 학교에서 개최된 전시회에서 선생님의 작품을 보고 편지를 쓰게 되었습니다. 저는 사실 한국화에 대해선 잘 알지 못합니다. 하지만 선생님의 '아름다운 진주'라는 작품을 보고 너무 아름답다고 생각했었어요. 저는 진주에 온 것이 올해가 태어나서 처음이었습니다. 접하는 것 모두가 다 새로웠지만, 그 중에서도 봄에 남강에 놀러가서 본 벚꽃이 너무 예뻐서 지금도 선명하게 그 장면이 떠오릅니다. 작가님의 작품을 보면서 그 때가 떠올랐어요. 낯선 곳에 난생 처음으로 혼자 뚝 떨어져서 조금 두렵기도 했지만, 그보다도 더 새로운 환경에 설렘이 컸던 봄날이요! 그 날의 공기가, 벚꽃향이 맡아지는 것 같았습니다. 저는 미술에 대해서는 전혀 아는 바가 없어 외람되지만, 작품의 색도 정말로 아름다웠어요. 한국화라고 하면 먹물의 검은 빛밖에 떠올리지 못하는 저에게 다양하고 화려한 색을 이용한 작가님의 작품이 인상적이었습니다. 사실 제가 분홍색을 좋아하기도 하고요! 또, 그냥 꽃도 참 좋았지만 그 아래에 강물에 비친 꽃을 표현하신게 정말 좋았습니다. 일렁이는 물에 흔들리는 잔상이, 붓으로 표현한 것이라고는 믿기지 않을 만큼 섬세해서 저도 모르게 감탄이 나올 정도였습니다. 뭔가 구구절절했지만, 작가님의 작품이 정말 좋았습니다. 내년에 또 한번 남강에 가서 벚꽃을 보고 싶다는 생각을 하게 되었고, 기회가 되면 작가님의 작품을 더 보고 싶어요. 이런 작품을 그려주셔서 감사합니다.

-혜진 올림

'아름다운 진주' 구태희님께

안녕하세요. 저는 진주교육대학교 1학년에 재학중인 박형인이라고 합니다. 작품을 보니 제가 이번 년도 초에 학교에 입학한 때가 생각이 나 조금이나마 짧게 편지를 남기려 합니다. 저는 태어나서 쭉 대구에서 지냈고 진주교육대학교 입학으로 처음으로 타지인 진주에서 지내게 되었습니다. 저는 그림과처럼 벚꽃이 만개해 있을때는 체육대회, 연습과 같은 다양한 이유로 진주성을 방문할 시간이 없었습니다. 그 그대로도 역사의 발자취가 담겨있고 충분히 멋있는 곳이라고 생각했습니다. 그리고 시간이 좀 지나 이 그림을 보게 되었는데 봄에 꽃이 만개했을 때 가면 이런 느낌일 것 같다는 생각이 들었습니다. 그리고 시간이 조금 더 빨리 흘러 내년 봄이 되어 그런 멋진 풍경을 볼 수 있으면 좋겠다 하는 생각이 들었습니다. 평소에 벚꽃을 정말로 좋아하는 저로써 예쁜 꽃들과 어우러져 있는 진주성의 그림을 보니 마음이 맹글맹글해질 수 밖에 없었던 것 같습니다. 또 그 그림을 보는 순간 잠시라도 제 주변이 봄 꽃들과 함께 환해지는 느낌을 받았습니다. 예쁜 그림으로 추운 겨울을 잠시라도 따뜻하게 느낄 수 있게 해 주셔서 너무너무 감사합니다.

-진주교육대학교 1학년 박형인 드림

구태희 작가님께

　작가님, 안녕하세요. 저는 진주교육대학교 컴퓨터교육과 17학번 신지현이라고 합니다. 평소 전시회에 가서 작품을 감상해 본 적이 별로 없어 이번 전시회는 직접 찾아가 좋은 작품들을 가까이서 감상 할 수 있는 좋은 기회였습니다. 감상하는데 잘 몰입할 수 있도록 조성된 분위기에서 작품을 하나하나 들여다보면서 감탄을 금하지 못했습니다. 많은 작품들 중 아직도 기억에 남는 작품이 있는데 그것을 바로 작가님의 '아름다운 진주' 라는 작품이었습니다. 분홍색의 꽃들로 인해 작품을 처음보자마자 강렬한 인상을 받았고 계속 시선을 머무르게 했습니다. 분홍색의 꽃들과 초록색의 나무들이 조화를 이루면서 그 아름다움을 더 강조하는 것 같았습니다. 그림에서 피어난 꽃잎들이 바람이 불면 언제든지 날아갈 것처럼 느껴졌고 자연스레 머릿속에 그 모습니 그려졌습니다. 게다가 꽃이 뿌리를 두고 있는 바위는 꽃이 의지하고 있을 만큼 그 굳건함과 단단함이 느껴지는 것 같았습니다. 나무와 꽃들 사이로 조금씩 보이는 옛 건물의 모습을 보면서 저긴 어딜까 하는 궁금증을 가지게 되었습니다. '아름다운 진주' 가 이 작품의 제목인 만큼 진주를 상징하는 '진주성' 은 아닐까?, 아니야, 혹시 옛 모습을 고스란히 간직하고 있는 진주의 숨겨진 명소는 아닐까? 등의 여러 생각이 꼬리에 꼬리를 물었습니다. 이 물음에 대한 정답이 있진 않지만 확실한 것은 나무 꽃, 정자가 한데 어울리면서 서로의 아름다움을 더욱 강조하고 있다는 것이었습니다. 시선을 더 아래로 내리다 보면 진주 전체를 감싸면서 돌고 있는 남강이 보였습니다. 흐르는 강만을 보고 어떻게 남강인가하고 의문점을 가질수도 있겠지만 이 작품이 '아름다운 진주' 라는 점에서 남강이 확실하다고 생각했습니다. 또한 강에 비친 꽃의 모습을 보면서 자칫하면 놓칠 수 있는 부분을 정말 섬세하게 표현한 것 같았습니다. 이렇게 섬세한 표현 덕분에 작품이 서 생생하게 느껴졌습니다. 이렇듯 바위에 뿌리를 두고 피어난 꽃, 나무, 그 속에 얼핏 보이는 정자, 그 앞을 한결 같이 흐르는 강이 한데 어울리는 모습이 아직도 선명하게 기억에 남습니다. 특히 분홍 꽃을 보며 올해 진주에서 처음 맞이한 봄이 떠올랐습니다. 진주성 앞에 예쁘게 피어나 그 자태를 뽐내던 벚꽃, 그 거리를 지난때마다 바람에 흩날리던 꽃잎들이 마치 그림에 담겨있는 것 같았습니다. 그림을 보며 올해 봄의 기억이 생생하게 나서 잠시나마 사색에 잠겼던것 같습니다. 벚꽃이 만개한 시기에 진양호에 가서 나무 앞에서 친구와 사진을 찍고 벚꽃 구경도 했던 기억을 하면서 그림을 매개체로 간직하고 있던 기억을 떠올리거나 그 시절을 추억한다는게 어떤 것인지 잠시나마 느낄 수 있었습니다. 특정한 음악을 들을 때 그 노래와 관련된 추억이 떠오르는 경우처럼 그림을 감상하면서 추억을 얼마든지 되살릴 수 있다는 것에서 또 다른 경험을 해볼 수 있었습니다. 또한 작품을 꼼꼼하게 보면 볼수록 '아름다운 진주' 라는 제목에 아주 걸맞다는 생각이 들었습니다. 진주를 대표하는, 진주 전체를 아우르는 진주 남강을 기본으로 하여 진주의 봄날의 아름다움이 그림에 아주 잘 담겨 있는 것 같다고 느꼈기 때문입니다. 또한 만약 그림 속으로 들어 갈 수 있다면 그 안에서 살랑살랑 불어오는 봄바람에 흩날리는 꽃잎을 바라보면서 한적한 저 길을 걷고 싶을 만큼 그림의 분위기가 따뜻하다고 느껴졌습니다. 연이어 길을 걷다가 나무와 꽃으로 둘러싸인 정자에 앉아 따스한 봄바람을 맞으며 남강을 바라보는 여유로움을 만끽해보고 싶다는 생각이 들었습니다. 이처럼 한 작품만으로도 감상자가 다양한 생각을 할 수 있도록 하는 작가님에게 다시 한 번 경의를 표하고 작품에 대해 깊게 생각해 볼 기회를 제공해주셔서 감사합니다. 무엇보다도 작가님의 작품을 보고 따뜻하다는 느낌을 받았고, 그림으로 들어가서 여유로움을 즐기고 싶다는 생각을 해본게 거의 이번이 처음이었던 것 같습니다. 좋은 작품을 제공해주시고 추운 겨울을 그림으로 마음 한 편을 따뜻하게 해주셔서 감사합니다. 작가님도 따뜻한 겨울 보내시기 바랍니다. 감사합니다.

<div align="right">

-20171233 컴퓨터교육과 신지현

</div>

구태희 작가님께

　안녕하세요. 구태희 작가님. 저는 오늘 교육문화관에 전시된 구태희 작가님의 화천소묘를 보고 왔어요. 실은 올해 초에 부모님이랑 화천 산천어 축제를 다녀와서 화천이라는 단어가 눈에 확 들어오기도 했습니다. 여기 경남에서 가는 화천은 너무 멀어서, 새벽 일찍 차를 타고 출발했는데도 점심 무렵이 되어서나 도착했던 기억이 나요. 날씨는 너무 추웠지만, 북한강변을 따라 둘러보던 화천에 대한 기억이 작가님의 그림을 보니까 되살아났어요. 특히나 작가님의 그림은 제가 보지 못했던 화천의 계절이었던것 같아요. 저는 수묵화라고 하면 검은 먹으로만 그린 그림을 상상했는데, 나무들 사이사이에 색이 물들어있는 모습이 너무 예뻤습니다. 처음에는 꽃이 핀 모습이라고 생각해서 봄이라고 여겼는데 자세히 볼수록 단풍이라든가, 햇빛에 빛이 바랜 나뭇잎을 나타내는 것 일 수도 있다고 생각했어요. 작가님의 작품을 보니 초등학교 때 미술시간에 수묵화를 그렸던 게 생각이 났습니다. 그때는 선 몇개 그어놓고 화초를 그렸다면서 친구들과 웃곤 했어요. 섬세하게 그려진 소나무와 풍경의 모습을 보니 어릴 적 재미있게 그렸던 생각도 나고 한국화를 한번 정식으로 배워보고 싶다는 생각도 들었습니다. 편지글을 쓰기전에 작가님에 대해 검색해보니 우리나라의 사계절 풍경을 감각적으로 해석하여 그리시는 화가로 유명한 걸 알게 되었어요. 제가 작품을 감상하고 느꼈던 느낌과 일치해서 기분이 좋았습니다. 멋진 작품을 그려주셔서 감사합니다. 오랜만에 추억을 떠올려볼 수 있던 기회였어요!

-20171221 영어교육과 성화진

구태희 작가님께

　안녕하세요. 저는 진주교육대학교 학생 김윤서라고 합니다.
　저희 학교에서 개최한 전시회에서 작품들을 구경하다 우연희 작가님의 작품을 보게 되었습니다. 우선적으로 말씀드리자며 저는 미술에 대해서 전혀 모릅니다.
　그래서 이 작품에 어떤 기법이 쓰였고, 어떤 의미가 있으며 그의 배경에 대해서도 잘 알지 못합니다.
　하지만 저 같은 미.알.못(미술을 알지 못하는 사람)도 확실히 느꼈던 것은 작가님의 작품을 보자마자 참 아름답다는 것이었습니다.
　특히 푸른 풀들 사이에 핑크 빛 잎들이 달린 나무들이 제일 눈에 띄었습니다.
　그것은 마치 제가 이 학교에 처음 입학하고 맞이했던 봄나무들을 연상케 했습니다. 작가님의 작품은 이 차갑고 건조하고 칙칙한 겨울에 생기를 불어주고 다시 봄을 기다리게 하는 기쁨을 주었습니다.
　이 작품의 제목이 아름다운 진주인데 말 그대로 너무 아름다웠고 작가님이 그리신 이 장소가 어디인지 잘 모르겠지만 내년에 봄이 찾아온다면 이 멋진 광경을 꼭 직접 눈으로 보고 마음에 담고 싶습니다.

-진주교육대학교 음악교육과 김윤서

구태희 작가님께

안녕하십니까? 구태희 작가님! 저는 진주교육대학교 영어교육과에 재학중인 1학년 강민정이라고 합니다. 이제 정말 겨울이 온 것 같아 추운데 어떻게 지내고 계신지요. 저는 이번 학교 교육문화관에서 열린 기증작품 전시회를 방문했습니다. 그 곳에서 작가님의 '아름다운 진주'라는 작품을 보았습니다. 이 작품에 대한 감상을 전해드리고 싶어 편지를 쓰게 되었습니다. 처음 전시회장에 발을 딛었을 때 벽에 적혀 있던 '붓, 먹으로 그리다'라는 글귀를 보고 작품들이 흰색, 검은색으로만 이루어져 있을 거라고 예상하며 들어갔습니다. 그런데 제 예상과 달리 제일 먼저 보이던 작가님의 작품에는 분홍색이 눈에 띄게 많이 쓰여 있었습니다. 먹이 아닌 다른 물감을 쓴 것인지 궁금하네요! 그리고 작품을 보자마자 남강과 촉석루를 묘사한 것이라는 것을 바로 알아차렸습니다. 작품명을 보지 않고서도 말이죠! 제 생각이 맞다면 정말 잘 표현하신 거 같아요. 푸른 강과 분홍 벚꽃들, 그리고 그 사이로 보이는 진주성! 정말로 아름다운 진주라는 제목이 잘 어울리는 작품이었습니다.

또 하나 신기한 것을 발견했는데요, 멀리서 봤을 때 자연스럽게 이어져 있어서 그냥 붓을 떼지 않고 칠한 것처럼 보였던 부분들이 가까이서 보니 점으로 이루어져 있었습니다. '침묵의 노래'등의 다른 작품들도 그런 기법을 쓰고 있던데 그게 정말 너무 신기한거 같아요! 저는 채색을 할 때 점으로 칠해보겠다는 생각을 해본 적이 잘 없습니다. 사실 점묘화인가요? 점을 찍어 그린 그림 종류가 있다는 것을 알고는 있지만 실전에 적용하기란 쉽지 않았지요. 자연스럽게 색을 이어가기도 힘들었을 뿐더러 너무 투박한 느낌이 나기도 했기 때문입니다. 이번 전시회에서, 특히 작가님의 작품을 보고 난 후 붓으로 점을 찍어 그림을 완성해보고 싶다는 생각을 하게 되었습니다. '아름다운 진주'는 전혀 투박하지 않았고 오히려 섬세한 여성의 아름다움이 느껴지는 듯 했습니다. 작가님의 다른 작품도 전시회가 열린다고 하던데 다음번에도 작품을 기증해주신다면 정말 감사하겠습니다.

끝으로 이번 전시회에 작품을 기증해 주시어 저희 학생들이 좋은 전시회를 감상할 수 있게 도움을 주셔서 감사하다는 말씀과 추위 속 건강 조심하시길 바란다는 말씀을 드리며 이만 줄이겠습니다. 감사합니다.

-2017. 11. 22 새들이 지저귀는 가을날 오후에
강민정 올림

작품 '아름다운 진주'를 감상하고 나서

안녕하세요? 진주교대 음악과 17학번 박한빈이라고 합니다. 이번 미술전 작품들을 감상하다가 선생님의 작품에 매료되어 이렇게 편지를 쓰게 되었습니다. 물론 다만 훌륭한 작품들도 많았지만, 왠지 모르게 선생님의 작품 '아름다운 진주'에 시선이 사로잡혔습니다. 익숙한 풍경인 것도 한 몫 했겠지만, 색감이 주는 아름다움이 가장 큰 이유가 아니었을까 생각됩니다. 그 분홍빛의 환상적인 분위기가 아직까지도 선명하게 느껴지는 걸 보면...

보는 순간 '예쁘다'라는 소리가 저절로 나올 정도로 직관적인 아름다움을 느꼈었고, 그 이후로 관심이 생겨 천천히 감상하기 시작했습니다. 진주성은 야경만 예쁘다고 생각했었는데, 선생님 작품을 통해 진주성의 새로운 아름다움을 느낄 수 있었습니다. 이런 새로운 인식을 통해서 예술이라는 것이 기존에 대수롭지 않게 바라보던 것을 새롭고 다른 관점으로 바라 볼 수 있게 기회를 제공한다는 것을 알게 되었습니다. 이미 일상공간이 되어버렸고 저에게 약간은 무미건조한 곳인 진주에 대해 이 '아름다운 진주'라는 작품은 일종의 전환점이 되었다고 생각합니다. 다른 지역 친구들이 진주에 놀러왔을 때, 좀 더 진주라는 지역에 대해 애정을 가지고 소개해 줄 수 있을 정도로 우리 고장에 대한 아름다움을 재인식하게 되었기 때문입니다. 특히 봄에는 꽃을 보러 먼 곳에 갈 생각만 했었는데 내년에는 꼭 진주성과 남강으로 가보고 싶은 생각이 듭니다.

사실, 미술전을 가본 경험이 많지는 않고, 미술애 대해 잘 모르는 편입니다. 하지만, 최근에 이쌍재 교수님 강의를 들으며 미술의 중요성에 대해 많이 깨닫게 되었습니다. 아이들의 창의성을 계발하고 올바른 인성을 기를 수 있도록 이끌어 주기 위해 미술에 대한 관심과 안목을 예비교사로서 꼭 갖춰야 할 요소라고 생각합니다. 그런데, 필요성은 많이 느끼고 있었지만, 동기나 계기가 부족했는데 이번 선생님 작품을 감상하면서 인식의 지평을 좀 더 넓힐 수 있는 경험을 하게 되었습니다. 그것을 통해 미술작품 감상의 즐거움을 느끼게 되었고, 사물을 바라보는 다양한 관점들을 경험하기 위해 또 다른 미술전을 찾아가고 싶은 마음이 생기게 되었습니다. 좋은 작품 볼 수 있게 해주셔서 감사합니다.

—박한빈

구태희 작가님께

안녕하세요, 진주교대 17학번 송은채라고 합니다.

작품 전시회를 보고 이렇게 편지를 써요. '아름다운 진주'! 작품의 제목만으로도 진주에 대한 작가님의 사랑이 느껴지는 것 같아요. 제가 타지에서 와서 아직 진주에 대해 잘 모르지만 아마 작가님이 그린 그림은 남강과 진주성을 나타낸 듯 해요. 그 풍경은 제가 남강을 걸으며 보았던 아름다운 진주성의 모습과 비슷했기 때문이에요. 이때까지 남강과 진주성을 다 밤에만 가봐서 아직 작가님이 그린 그림의 풍경과 같은 낮의 진주성은 보지 못했지만, 그림만 봐도 엄청 아름답다는 걸 느낄 수 있어요. 벚꽃이 피어 있는 그림을 보고 있으니 진주로 처음 온 3월이 생각나요. 모든게 다 새롭고 신기하고 타지에서 맞이하는 봄이 무척 예뻤는데... 그림을 보면서 마치 그때로 돌아간 기분이 들어요. 또 진주 유등축제를 갔던게 생각나요! 작가님이 그린 그림 그 구도와 비슷한 곳에서 진주성을 배경으로 레이저 쇼를 했었는데 정말 예뻤거든요. 이번 년도에 진주로 대학을 오고 진주에서 사계절을 처음으로 보내고 있어요. 봄이 시작되고, 여름이 오고, 가을 풍경을 보고, 잎들이 떨어져 겨울이 오는 모습을 다 봐왔어요. 작가님이 그린 것처럼 진주는 봄에 무척 아름다운 것 같아요. 진주라는 도시에 더욱 생기가 있고 활기차지는 계절이라 그런가봐요. 또 사계절을 격으면서 진주가 봄만큼이나 가을에도 아름답다는 것을 알게 됐어요. 노란색, 주황색, 빨간색으로 잎들이 변해 가는걸 제대로 느끼지 못했어요. 대학생이 되고 낮 시간에 밖에도 돌아다니다 보니 계절이 흘러가는 걸 느낄 수 있었어요, 엄마한테 이런 말을 하니 철 들어 가는 거라고 하시더라구요.

작가님의 그림 작품을 보면서 잊고 있었던 진주에서의 첫 봄이 생각났어요. 전시회관을 들어서자 마자 작가님의 작품을 봤고 3월의 좋았던 기억들이 떠올라서 기분 좋게 전시회를 다 볼 수 있었던것 같아요. 저의 20살 봄날을 다시금 떠올리게 해주셔서 감사합니다. 1년이 다 지나가는 이 시점에서 다시 한번 그 때를 돌이켜 볼 수 있어서 너무 좋았어요. 똑 같은 풍경과 그림을 보고 사람마다 다 드는 생각이 다를텐데 작가님이 그 풍경을 보고 어떤 생각을 하셨을지 너무 궁금하네요. 또 가을빛이 물드는 남강과 진주성을 작가님의 그림으로 볼 수 있으면 좋겠다. 라는 생각도 듭니다.

내년 봄 벚꽃이 만개했을 때 남강과 진주성에 가서 작가님의 작품을 떠올리겠습니다.

남은 2017년도 아름다운 진주와 함께 행복하고 건강하게 지내세요.

작가님의 그림을 볼 수 있어서 너무 감사합니다.

-진주교대 17학번 송은채 올림

구태희님께

　'아름다운 진주' 그림을 보고 많은 생각이 들었습니다. 차츰 추워지는 날씨 속에서 핑크빛 도는 벚꽃이 만개한 것을 보니 봄기운이 느껴졌습니다. 만개한 벚꽃 속에서도 푸르른 색깔을 띠고 있는 작은 풀들 그리고 나무까지, 진주에서 대학 동기들과 벚꽃놀이를 갔던 것이 떠올랐습니다. 그땐 사진 찍기에 바빴기 때문에 주변을 좀 더 바라봤더라면 하는 생각이 들었습니다. 그림에 그려진 핑크빛 벚꽃을 보며 벚꽃과 관련된 시가 무엇이 있을지 궁금해서 한번 찾아보았습니다.

벚꽃나무 / 목필균

잎새도 없이 꽃 피운 것이 죄라고 / 봄비는 그리도 차게 내렸는데

바람에 흔들리고 / 허튼 기침소리로 자지러지더니

하얗게 꽃잎 다 떨구고 서서

흥건히 젖은 몸 아프다 할 새 없이

연둣빛 여린 잎새 무성히도 꺼내드네.

　이 시를 보면서 벚꽃이 힘든 시기를 겪어 피운 꽃이라 대견하게 느껴졌습니다. 또한 진주성을 배경으로 하여 그린 풍경이 아름다워 진주성이 가까이 있음에도 자주 가지 못했던 것이 아쉬움에 남았습니다. 진주성에도 대학동기들이랑 소풍으로 놀러왔던 기억이 생생합니다. 날씨가 추워지는 만큼 봄 날씨가 그리워지기도 합니다. 그림에서 느껴지는 따뜻한 기운이 그립습니다.

-진주교육대학교 실과교육과 최지현 드림

안녕하세요. 구태희 작가님

　진주교육대학교에 재학중인 송강현이라고 합니다. 제가 어저께 작가님의 '아름다운 진주' 라는 작품을 학교에서 보게 되었습니다. '아름다운 진주' 라는 작품에서는 제가 진주성에 가서 본 의암과 촉석루의 풍경이 그것도 벚꽃이 흐드러지게 피어진 봄의 진주성의 풍경이 그려져 있었습니다. 멀리서 보면 이것이 사진인지 그림인지 모를 정도로 진주성의 봄 풍경이 보였습니다. 그리고 작가님만의 독특한 붓터치로 색다른 아름다움이 느껴지게 되었습니다. 또한 가까이서 볼 때 더욱 놀랐습니다. 벚꽃 하나 하나의 붓터치 숲풀 하나 하나의 붓터치 작가님의 실력 또한 실력이지만 이 많은 꽃과 풀, 나무를 표현하기 위해 인고하며 그렸을 인내심, 집중력에도 놀라움을 느낍니다. 또한 나무에 가려 언뜻언뜻 보이는 촉석루는 그것이 살짝 가려져 있어 역설적이게도 그 아름다움이 배가 됩니다. 바위의 디테일한 명암, 흘러감을 느낄 수 있는 강물의 아름다움 하나하나 뜯어볼수록 감탄만이 나올 뿐입니다. 그리고 이 모든것이 어우러진 촉석루와 의암의 풍경.. 이런 작품을 학교에서 볼 수 있게 된것은 정말 엄청남 행운입니다. 이 작품을 보고나니 봄이 와서 벚꽃이 만개할 때 다시 진주성에 가서 저 풍경을 실사로도 접하고 싶은 마음이 들게 되었습니다. 모쪼록 이런 멋진 작품을 그려주셔서 감사합니다. 이만 편지를 줄이겠습니다.

-2017. 11. 19 송강현 올림

구태희 작가님께

　안녕하세요. 저는 진주교육대학교 영어교육과에 재학중인 17학번 안진수입니다. 이쌍재 교수님의 수업을 들으며 과제로 학교에 전시되어 있는 화가님의 작품을 보았습니다. 동기 5명과 함께 전시장으로 갔는데 저는 처음 보자마자 화가님의 작품이 촉석루와 의암을 그린 것을 눈치 챘습니다.다른 동기들은 다 모르더군요. 저는 진주 출신의 학생이라 쉽게 알아차릴 수 있었던 것 같습니다. 화가님의 그림을 보면서 제가 오랫동안 진주에 살면서 보아왔던 진주성이지만 정말 아름답고 깔끔하다는 생각이 들었습니다. 아름다운 꽃나무가 눈에 가장 띄었고 의암이 저는 눈에 정말 잘 들어왔습니다. 그래서 진주사람으로써 한편으로 이런 그림이 전시회장에 있다는 것이 너무 자랑스러웠습니다. 그래서 작가님께 감사하다는 말씀을 전해드리고 싶었습니다. 비록 과제로 전시회장을 방문하여 작품을 감상하였으나 너무나도 즐겁고 뜻 깊은 시간이었습니다. 다시 한번 화가님께 감사드립니다. 앞으로도 더욱 더 아름다운 그림을 그려 주셨으면 좋겠습니다.

-20171065 영어교육과 안진수

구태희 작가님께

　안녕하세요. 진주교육대학교 교육학과에 재학중인 1학년 김범승이라고 합니다.

　우연한 기회에 학교에서 열리는 전시회에서 작가님의 작품을 보게 되었습니다. 많은 훌륭한 작품들이 있었지만 그 중에서 작가님의 작품이 유독 제 눈길을 끌었습니다. '아름다운 진주' 라는 작품이었는데요, 처음에는 그림의 화사한 색감이 시선을 사로잡았습니다. 그리고 그 앞으로 한 발짝 다가가서 작품 설명과 함께 그림을 자세히 살펴보았는데, 곧 그 작품이 진주의 아름다운 모습을 나타냈다는 사실을 알수 있었습니다. 비록 저의 고향은 아니지만, 제가 지금 살고 있고 앞으로도 계속 지낸 곳인 진주의 명소를 이러헤 아름답게 표현한 그림은 처음 보았기 때문에, 더욱 인상 깊게 마음 속에 남았던 것 같습니다. 전시관 밖은 바람이 매섭게 불며 추운 날씨였지만 작품을 보는 동안만은 봄 분위기가 물씬 느껴지는 것 같았습니다.

　또한 작가님에게 작품의 배경 장소가 어디인지 여쭤보고 싶습니다. 작품의 한 가운데에 위치해있는 우리나라 전통 건물과 꽃, 나무, 그리고 강이 너무나 조화롭게 표현되어 있어서 이 장소에 꼭 한번 가보고 싶다는 생각이 들었기 때문입니다. 그리고 작가님이 어떤 생각과 어떤 감정을 가지신 채 이 작품으 그리셨는지 들을 수 있다면 작품 이해에 더욱 도움이 될 거 같아서 이 편지를 보냅니다. 마지막으로 작가님의 다른 작품들도 감상할 수 있는 기회가 있다면 너무 좋을 것 같습니다.

　추운 날씨에 감기 조심하시고 더욱 왕성한 작품 활동을 응원하겠습니다.

-진주교육대학교 교육학과 김범승

구태희 작가님께

　안녕하세요. 화가님 저는 교대에 다니는 김태완이라고 합니다. 저는 수요일에 화가님이 그리신 작품들을 감상했습니다. 화가님이 그리신 작품들을 보며 엄청 감탄했습니다. 그림이 너무 이쁘고 색채도 너무 맘에 들었습니다. 특히 아름다운 진주라는 작품은 기왓집과 그 주변의 자연풍경들이 어울려지면서 매우 화려하지는 않지만 매우 수수하면서도 조화가 잘 이루어져 마음에 편안함이 드는 작품이었습니다.

　왜 이름이 '아름다운 진주' 일까? 라는 생각에 작품을 서서 계속 감상하니 벗꽃의 분홍빛이 진주처럼 보였습니다. 벗꽃의 색채가 너무 예뻐 분홍빛을 띄는 진주를 연상하기에 전혀 문제가 없었고 흐르는 강에 벗꽃이 비춰지는 모습 또한 바다속의 진주를 연상시켜 너무 멋있었습니다.

　저기 그려져 있는 기왓집의 위치 또한 옛 조상들의 자연과 조화 정신이 그대로 느껴져 한번쯤 저 곳에서 살아보고 싶다는 생각이 들 정도 였습니다. 그림을 즐겨 보지 않는 저로서는 그림만으로 여러 느낌과 감정을 얻을 수 있다는 점이 참신했고 만약 기회가 된다면 화가님의 작품들을 감상할 수 있는 기회를 더 가질수 있으면 좋을 거 같습니다. 이런 작품들을 만들어 주서서 감사합니다. 화가님

-20171027 실교 김태환

〈아름다운 진주-구태희 작가님〉

구태희 작가님께!

작가님, 안녕하세요!! 진주교육대학교 재학생 1학년 영어교육과 김혜원이라고 합니다. 먼저 이렇게 멋진 작품을 그려주신 것에 대해 감사의 말씀 드리고 싶습니다. 저는 초등학교 소풍이나 체험학습 외에는 시간을 내서 미술작품을 보러 간 적이 없습니다. 주변에 미술 전시회는 많이 열렸지만 마음이 향하지 않았습니다. 하지만 며칠 전, 학교에서 전시회가 열린다는 소식을 듣고 정말 오랜만에 미술작품을 감상하려 갔었는데 많은 그림 중에서 제 마음에 쏙 드는 그림이 바로 작가님 그림이었습니다. 다채로운 색깔과 함께 진주의 풍경을 나타낸 그림은 제가 처음 진주교육대학교에 입학했을 때를 상기시켰습니다. 학교에 입학했을때의 설렘, 기대와 축복의 감정이 제 마음속에 함께 떠올랐습니다. 너무나도 행복했던 바라던 대학의, 바라던 과의 입학은 이때까지 노력했던 과정의 결실이자 새로운 시작이라는 신기하고 행복한 감정들이었습니다. 그 때 제 주변에는 항상 푸르른 나무와 예쁜 벚꽃나무들이 있었습니다. 아름다운 기억의 회상의 배경에 항상 있던 장면들이 작가님의 그림으로 나타나져 있었습니다. 학기가 시작되어 대학 캠퍼스를 거닐기도 하고, 동기들과 벚꽃 축제도 구경하러 가고, 엠티 가는 버스 안에서 창문을 통해 밖을 바라 볼 때도 아름다운 벚꽃과 나무들이 저를 반겨주었습니다. 행복하고 아름다운 추억의 배경에는 항상 이런 나무들이 있었습니다. 또한 부모님과 함께 놀러 갔을 때 학교 기숙사에 짐을 놓아두러 오셨을 때, 외식을 하러 갔을 때 등등 좋은 기억들과 함께 있었던 배경이 그림으로 표현되어져 있었습니다.

그 앞의 강은 저에게 휴식과 산책이라는 이미지를 상기시켰습니다. 저는 바쁜 강의 시간이 지나가면 자주 남강을 걷곤 했습니다. 때로는 혼자, 때로는 친구들과 함께 걸으며 사색을 즐기기도 하고 수다를 떨며 웃으며 걷기도 했습니다. 그 곳에서 한적한 산책길을 걸으며 혼자 고민도 하고 문제 해결과정을 머릿속으로 그려 보기도 하며 아름다운 풍경을 바라보며 마음의 위안을 얻었습니다.

여러 걱정과 고민들을 털어버리는 시간이 되기도 했습니다. 친구들과 함께 갈 때는 자전거를 빌려 함께 시원한 바람을 맞으며 타기도 하고 사진도 찍고 산책도 했던 추억들이 떠올랐습니다. 그림을 보고 저도 모르는 미소가 지어졌었고 그림 하나에 이렇게 많은 생각과 추억이 떠오를 수 있구나 라는 것을 느꼈습니다. 강의를 듣고 친구들과 얘기하고 놀러 다니는 것이 일상이 되었지만, 작년까지만 해도 저의 꿈의 학교이며 크게 말해 이러한 일상들이 삶의 목표였습니다. 힘들어도 꾹 참고 공부하며 대학생활을 꿈꿨었고 정말 열심히 공부하며 목표를 향해 나아갔던 것 같습니다. 하지만 대학생이 되어서는 삶의 목표가 사라진 것 같은 느낌이 들었습니다. 그리고 대학생활을 돌아보니 정작 아무것도 한 것이 없다는 생각이 들었습니다. 제 자신을 돌아보니 도전하기 싫어하고, 편안함만 추구하고 게을러져있는 모습을 발견할 수 있었습니다. 하지만 이 작품을 통해 추심을 떠올리면서 지금 제가 누리고 있는 모든 소중한 것들에 익숙해져 특별함을 잊고 있었다는 것을 인식하게 되었습니다. 나태해진 자신을 반성하고 초심으로 돌아가 행복한 기억과 추억을 회상할 수 있도록 해주시고 아름다운 진주를 배경으로 멋진 그림을 그려주신 작가님께 다시 한 번 감사의 말씀 전해드립니다.

-공예디자인 C반 6조 3번 20171167 김혜원

평심당 구태희 平心堂 具泰希

profile

- 진주사범학교 졸업, 홍익대학교 미술교육원 수료

- 단국대학교 산업디자인대학원 조형예술전공

- 개인전 25회

- 2008 한·중 서화예술교류초대전(중국, 정주)

- 동양인 동양화 5인전(미국, 오레곤)

- 한국우수작가 초대전(LA KTE전시장 동아일보)

- 오스트리아 수교 100주년 기념전

- 프랑스 파리 한국문화원 초대전

- 예원예술대학교 대학원교수 작품초대전

- 대한민국 한국화대전 심사위원 역임

- 대한민국미술전람회 심사위원 역임

- 대한민국공무원미술대전 심사위원 역임

- 대한민국여성미술대전 심사위원 역임

- 한·일 친선예술교류전 회장 역임

- 목연회 회장 역임

- 홍익대학교미술교육원 총동문회장 역임(3, 4회)

- 성북문화원 출강 역임

- 예원예술대학교 문화예술대학원 한국화 지도교수 역임

- 구태희 동양화연구실 운영(20년간) 역임

- 한국서화협회 한국화 지도교수 역임

- 現)평심회 지도교수(평심회 16회전 까지)

- 現)중랑문화원 한국화 지도, 의정부 한국화반 교사 지도

- 現)한국서화작가협회 지도

H.P. 010-4712-7511 / E-mail. kth4011@daum.net

산수화 기법

인쇄일 2018년 11월 12일
발행일 2018년 11월 21일

저 자 구태희
　　　　H.P. 010-4712-7511 / E-mail. kth4011@daum.net

펴낸곳 ㈜이화문화출판사
주 소 서울시 종로구 인사동길 12 대일빌딩 3층 310호
TEL 02-732-7091~3(구입문의)
FAX 02-725-5153
홈페이지 www.makebook.net

등록번호 제300-2015-92호
I S B N 979-11-5547-344-3 03650

값 20,000원